Day of the Dead in Mexico

Through the
Eyes of the Soul

Yucatán

Día de Muertos en México

A Través de
los Ojos del Alma

La Oferta Review, Inc.

Dedicatoria

Mis sinceros agradecimientos a todas y cada una de las personas que generosamente compartieron sus conocimientos y la intimidad de su hogar durante esta celebración.

A los representantes de la Secretaría de Turismo de Yucatán, mi reconocimiento por el apoyo brindado para facilitar este trabajo, al igual que al Cronista de la ciudad de Mérida, el sacerdote católico, José Florencio Camargo Sosa, a los antropólogos Carlos Augusto Evia Cervantes, Miguel Ángel Vergara y Carlos Sosa, director de Balam Beh, por toda la información compartida sobre Hanal Pixán.

A aquellos amigos que me han acompañado por los caminos de México y a los que han colaborado de muchas maneras en la publicación de este quinto libro, muchas gracias.

A través de los Ojos del Alma, Día de Muertos en México
Yucatán, Mary J. Andrade, © 2003

http://www.dayofthedead.com

http://www.diademuertos.com

Publicado por *La Oferta Review Inc.*
1376 N. Fourth St.
San José, CA 95112
(408) 436-7850
http://www.laoferta.com

Mapa: Secretaría de Turismo de Yucatán.

Diseño y producción: Laser.Com
San Francisco (415) 252-3341

Impresión: Global Interprint Inc.
Santa Rosa, California

Primera Edición 2003

Biblioteca del Congreso, Número de la Tarjeta del Catálogo: 2003094679

ISBN # 0-9665876-6-9

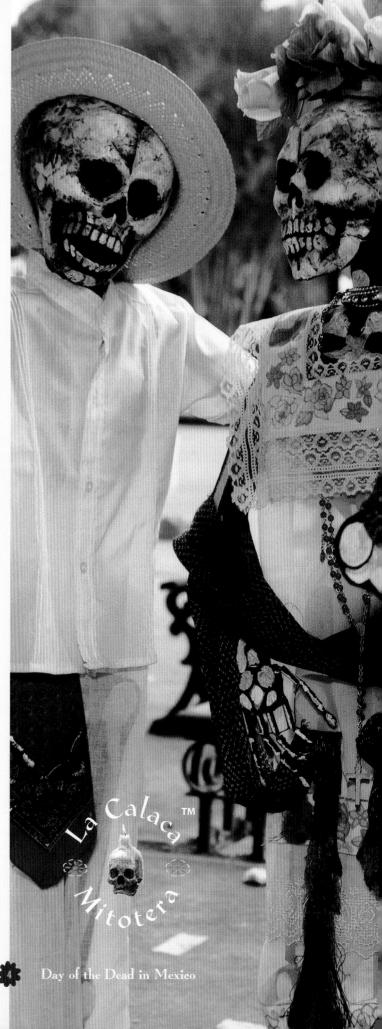

La Calaca ™ Mitotera

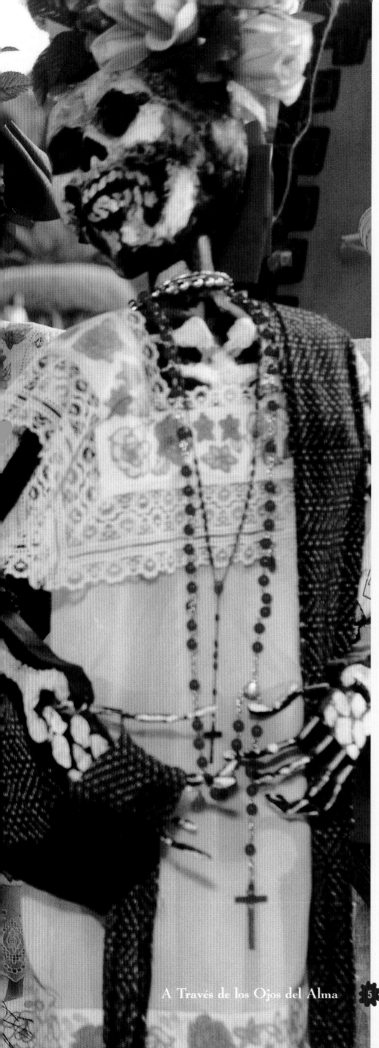

Dedication

My sincere gratitude to everyone who generously shared their knowledge and welcomed me into their homes during this celebration.

To the representatives of the Department of Tourism of Yucatan, my gratitude for their support in making this work possible. I also would like to thank the Catholic Priest Jose Florencio Camargo Sosa, historian of the City of Merida, the anthropologists Carlos Augusto Evia Cervantes, Miguel Angel Vergara and Carlos Sosa, director of Balam Beh for all the information shared about Hanal Pixan.

To my friends who have traveled with me from one place to the other in Mexico, and to the people who in many ways have collaborated to make the publication of this book possible, thank you very much.

Through the Eyes of the Soul, Day of the Dead in Mexico
Yucatan, Mary J. Andrade, © 2003

http://www.dayofthedead.com

http://www.diademuertos.com

Published by *La Oferta Review Inc.*
1376 N. Fourth Street • San Jose, CA 95112
(408) 436-7850 • http://www.laoferta.com

Map: Department of Tourism of Yucatan.

Design and Production: Laser.Com
San Francisco (415) 252-3341

Printed by Global Interprint Inc.• Santa Rosa, California

First Edition 2003
Library of Congress Catalog Card Number: 2003094679

ISBN # 0-9665876-6-9

Publisher's Cataloging-in-Publication
(Provided by Quality Books, Inc.)

Andrade, Mary J.
 Day of the Dead in Mexico. Yucatan = Día de Muertos
in México. Yucatán / [Mary J. Andrade]. -- 1st ed.
 p. cm. -- (Through the eyes of the soul = A través de
los ojos del alma)
 Includes index.
 LCCN 2003094679
 ISBN 0-9665876-6-9

 1. All Souls' Day--Mexico--Yucatán (State)
2. Yucatán (Mexico : State)--Social life and customs.
3. Yucatán (Mexico : State)--Religious life and customs.
I. Title. II. Title: Día de Muertos in México. Yucatán.
III. Series: Andrade, Mary J. A través de los ojos del
alma.

GT4995.A4A553 2003 394.264'097265
 QBI03-200601

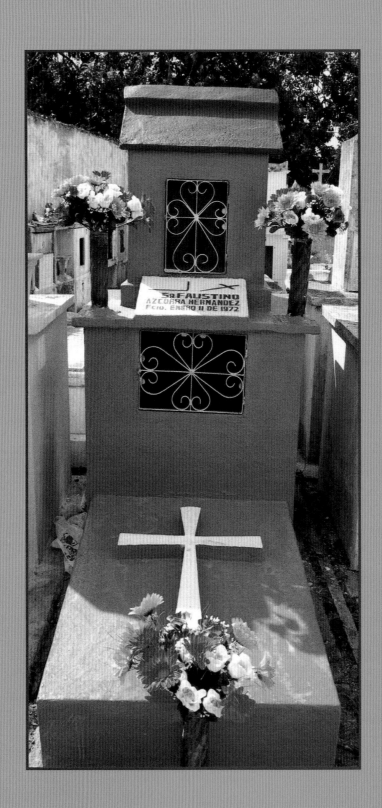

Índice · Table of Contents

introducción
INTRODUCTION

Hanal Pixán, Día de las Ánimas
Hanal Pixan, All Souls Day

En el pensamiento maya, la destrucción del Tercer Mundo fue seguida de la creación del Cuarto que principió con la colocación de tres piedras para formar el primer fogón que alumbraría el nuevo universo. Este hecho ocurrió el 13.0.0.0.0. 4 *ahau* 8 *kumkú* en el calendario maya, o sea el 4 de agosto del año 3114 antes de nuestra era. En el cielo, se ven todavía estas tres piedras abajo del cinturón de Orión, entre las cuales brota el humo de la primera fogata en la nebulosa de esta misma constelación.

According to the Mayans, the creation of the Fourth World followed the destruction of the Third World. The former began by placing three embers to light the new universe. This took place on 13.0.0.0.0 4 *ahau* 8 *kumku* in the Mayan calendar, or August 4 in the year 3114 before our time. These three embers can still be seen in the skies under the belt of Orion, where the smoke of this first fire still flows in the nebula of this constellation.

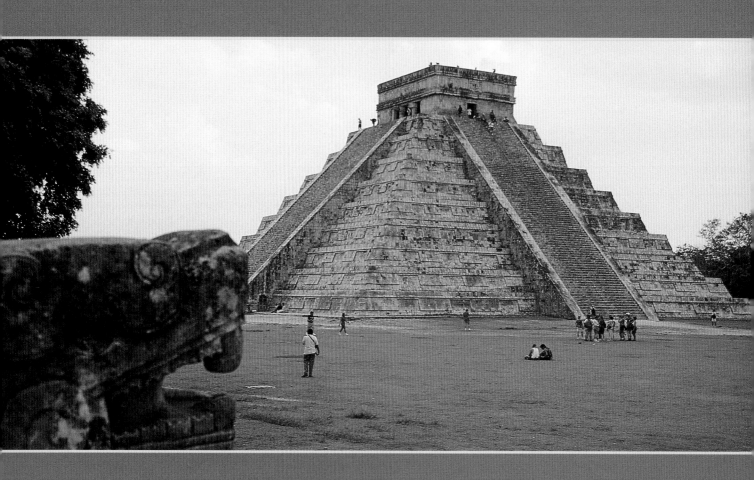

*P*oco después, los dioses crearon el espacio estableciendo los cuatro lados y las esquinas del mismo, y en el centro, para separar el cielo de la tierra, irguieron la ceiba sagrada, el *Wakah-kan* que, bajo la forma de la Vía Láctea, desde el sur apunta hacia el norte. La erección de este árbol no sólo definió el espacio donde todas las cosas existen, sino que dio también principio al tiempo, ya que, alrededor de la estrella fija, *Xaman Ek* o Estrella Polar, que culmina la Vía Láctea, vemos girar regularmente todas las constelaciones. Hasta el presente, en el centro de la plaza central de los pueblos mayas, frente a la iglesia, crece una ceiba cuyas ramas penetran en el cielo y las raíces en el inframundo.

Entonces, tiempo y espacio, inseparables en la creación, determinan el ritmo de la vida, el eterno renacer de las cosas y de los seres que como las plantas, mueren en ciclos que se suceden para dar vida hasta que, el Cuarto Mundo en que vivimos, llegue a su término. Agotado así el ciclo de los trece *katunes*, o períodos de 400 años, terminará el tiempo y con él, el espacio, el 23 de diciembre del año 2012, para que sea creado el siguiente mundo que entre los nahuas se llama el Quinto Sol.

Así pues, en el pensamiento maya, nada era estático y todo se movía armónicamente en ciclos de duración distinta, como lo hace el sol que nace en el oriente y asciende los trece cielos u *Oxlahuntikú*, se hunde después en el inframundo al poniente y recorre los nueve niveles del *Bolontikú*, para volver a salir en el oriente e iniciar un nuevo día. Pero el sol, llamado *Kin*, si bien trae en el alba luz y calor, también arrastra consigo algunas manifestaciones destructivas tomadas del inframundo y temidas por el hombre, como la sequía que quema plantas y animales.

El Día de Muertos es una "fiesta" en el sentido más puro de la palabra, o sea que, repitiendo fielmente gestos y palabras de los dioses, el hombre anula el tiempo y el espacio y, purificados sus pecados, regresa a los tiempos míticos de la creación, a una época en que todavía no se cumplía ningún ciclo, cuando obviamente no existía la muerte. Para ello, y a pesar de la influencia del catolicismo, los mayas, en gestos y acciones simbólicas, vuelven a crear el espacio disponiendo una mesa con sus cuatro

*S*ome time later, the gods created space by building four planes and four corners; to separate the sky from the earth, they created the sacred *ceiba*[(1)], the *Wakah-kan*, under the Milky Way, from where the south points north. The creation of this tree not only defined the space where all things existed, but it also defined the beginning of time. Within this space we see all the constellations as they orbit the fixed star, *Xaman Ek* or polar star, culminating at the Milky Way. Until recently, at the center of each central plaza of the Mayan people, across from the town church, grows a *ceiba* tree whose branches touch the skies and whose roots touch the underworld.

Time and space are inseparably created and determine the rhythm of life, the eternal rebirth of all living things including plants. Plants live and die in never-ending cycles awaiting the finalization of the Fourth World, where we live now. The cycle of the thirteen *katunes*, or periods of 400 years, will end time and with it "space" as we know it, on September 23, 2012. The following world that will emerge is called the Fifth Sun by the Nahuatl.

Therefore, nothing is static according to the Mayans. Everything moves in harmony through distinct cycles like the sun which is born in the east and rises to the thirteen skies, or *Oxlahuntiku*. It then sets in the west and traverses the nine levels of *Bolontiku*, to once again rise in the east and begin a new day. But as the sun, or *Kin*, brings the light and warmth of daybreak, it also brings destructive forces taken from the underworld and feared by men, like droughts that burn plants and animals.

The Day of the Dead is a celebration in the purest sense of the word by faithfully repeating gestures and the words of the gods. Man nullifies time and space by purifying his sins, and then can return to the mythical time of creation; to a time where there are no cycles and obviously death does not exist. Despite the influence of Catholicism, the Mayans believe their symbolic gestures and actions can create this mystical space; so they arrange a table with four sides and corners for the altar that honors the dead. They place four *jicaras*[(2)] at each of the four

[1] A tropical tree that towers above the forest canopy to heights of over 150 feet. Ceiba trees can be found throughout the new-world tropics and are closely related to the peculiar baobab trees of Africa.

[2] Bowls made from gourds, where the inside of the bowl is decorated with beads adhered to the gourd by applying a mixture of tree resin and bees wax.

lados y esquinas para el altar de los muertos, donde colocan las cuatro jícaras de los puntos cardinales y tres más para representar el fogón, el primer hogar. En el centro, sobre el mantel blanco del norte, colocan una cruz de madera de color verde en representación de la ceiba y 23 jícaras con alimentos sólidos, nueve para los *Bolontikú*, trece para los *Oxlahuntikú* y una para el nivel terrestre. Los siete montoncitos de trece tortillas que en total son 91, representan los días de una estación, la de la cosecha, o sea del renacimiento del maíz, el alimento y sustancia del hombre.

Con la cancelación del tiempo y por lo tanto de la muerte, cumplido el rito de la erección de los altares, los seres desaparecidos regresan en forma de ánimas o *Pixán*. De hecho, la anulación del tiempo hace que los difuntos "no hayan muerto", simplemente existen como ánimas que regresan a sus casas, como si nunca hubiesen salido de ellas. Debido a que ya no se sepultan en sus casas, las ánimas deben ser guiadas desde el cementerio hasta su hogar con velas que les muestran el camino.

Contrariamente a la religión cristiana en que Dios creó el mundo para el goce del hombre, para los mayas el hombre es sólo parte de la creación y su propósito es el de hacer vivir lo que ha sido creado para continuar la creación y alimentar a los dioses con su sangre como estos lo alimentan con el maíz. La vida es un eterno intercambio y los difuntos, hechos ánimas, regresan el día de su fiesta para recibir las ofrendas, el alimento que les dará la existencia un año más. Pero como el sol, que en su bondad puede resultar dañino, el ánima del difunto, en su alegría, puede también resultar peligrosa cuando no ha sido agasajada a su gusto por los vivos que tienen la obligación de atenderlo. La fiesta de los muertos es también la re-creación de la vida, parte de las obligaciones del ser humano ante el universo.

Si bien la cristianización de los mayas destruyó todas las manifestaciones públicas y comunitarias de sus antiguas creencias, aquellas reservadas a la vida privada, al hogar, a la milpa o a la selva, han perdurado, ignoradas y despreciadas por los evangelizadores franciscanos que las consideraban simples supersticiones como las que hasta el presente, perduran entre los pueblos europeos. Muchos de los ritos como aquellos que se celebran en las milpas,

cardinal points and then three additional ones to represent the hearth, the first home. In the center, on top of a white tablecloth representing the North, they place a green, wooden cross as a symbol of the *ceiba*. In addition, 23 *jicaras* are used for solid foods, nine for the *Bolontiku*, thirteen for the *Oxlahuntiku*, and one for the earthly level. Seven small piles of tortillas, which total 91, represent the days of the season of the harvest; otherwise known as the days of the rebirth of the maize, which is the nutrient and substance of man.

With the cancellation of time and in that respect of death, the completion of the altar-building rite allows the disappeared beings to return to their families as souls, or *Pixan*. In fact, the annulations of time make the deceased "undead." They simply exist like souls that visit their homes as if they had never left. Since they were not buried in their homes, the souls are guided with candles that show them the way from the cemetery.

Contrary to the Christian religion, where God created the world for the enjoyment of man, for the ancient Mayans, man was only part of creation. His purpose was to cultivate that which had been created, to continue it and to feed the gods with his blood just as the maize feeds him. Life is an eternal exchange and the deceased who return as souls on the day of their celebration, receive offerings and sustenance that will allow them to exist another year. But like the sun, whose generosity can be harmful, the souls of the deceased can also be dangerous when they have not been lavished upon by the living, who are obligated to serve them. This celebration of the death is also the recreation of life— it represents the significance of being human within the universe.

The Christianization of the Mayans destroyed all the public and community manifestations of their old beliefs—those reserved for private life, the home, and the *maizal* or the jungle. These beliefs have lasted in spite of being ignored and unappreciated by the Franciscan evangelizers who considered them simple superstitions.

Subsequently, many of the rituals were celebrated in the *maizals*, more or less disguised in order to be accepted. These are called "*maizal* masses", and survive from the colonial period of Yucatan. The Cross plays a part in the Mayan ritual today. Sometimes it is dressed to show

más o menos disfrazados para ser aceptados y llamados "misas milperas" desde la colonia, perduran en Yucatán. La Cruz forma parte ahora del ritual maya — a veces vestida por "pudor"—, así como la Santísima Trinidad, la Virgen y las oraciones.

El acaparamiento de los símbolos externos del cristianismo, como parte del disfraz necesario para continuar practicando los ritos indispensables para asegurar la supervivencia del universo tanto en beneficio de los mayas como de sus conquistadores, fue una forma pacífica de la resistencia indígena a la dominación. Junto con los muchos aspectos adoptados del cristianismo, se ha producido una nueva cultura maya, distinta de la prehispánica pero propia de este pueblo. La celebración del día de muertos no escapa a este ámbito, y el texto de Mary J. Andrade no sólo nos hace penetrar en este ritual tan típico de los mayas de Yucatán, sino que nos incita a descubrir más de este mundo que nos rodea y que a menudo ignoramos.

Michel Antochiw
Antropólogo e Historiador
Mérida, Yucatán

modesty something similar to the representations of the Holy Trinity, and the Virgin.

The collective hording of the Christian symbols, was part of the disguise necessary to continue practicing the indispensable Mayan rites that secured the survival of the universe and benefited them as much as it would benefit conquerors. It was a passive form of indigenous resistance towards domination. Through the adoption of many aspects of Christianity, a new Mayan culture has been created, distinct from the pre-Hispanic one, but with typical characteristics of these people. The celebration of the Day of the Dead holds true to these particular qualities and the text by Mary J. Andrade allows us to enter deep within this ritual, so typical of the Mayans of Yucatan, and also incites us to discover more of the world that is around us and that we often ignore.

Michel Antochiw
Anthropologist and Historian
Merida, Yucatan

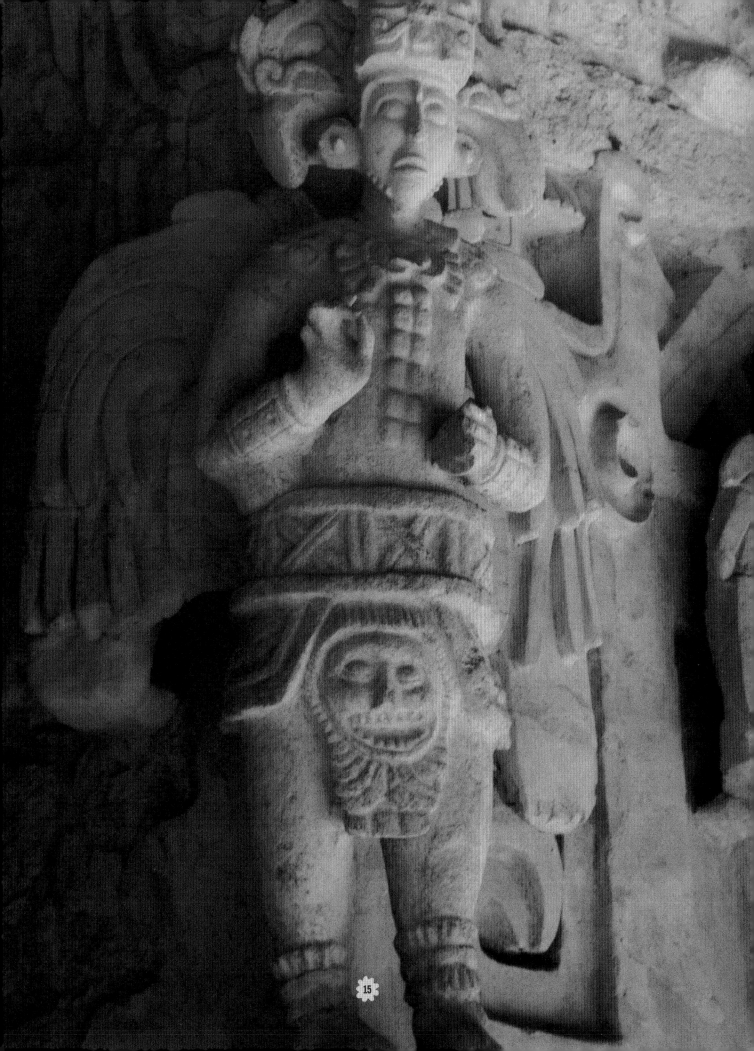

Un estilo de tumba

La materia se transforma en obra de arte.
Tierra color café
la fe.
Y una casita maya para que se deshaga el cuerpo inmóvil.
Y un pozo de agua fresca para el peregrinaje del alma
un Chichén Itzá boca de cielo abierto para aprender
el agua
de lo desconocido...
Ixchel no ha muerto
un nido, una torre, un ángel, las nubes.
¡La sed de lo sublime!
Tierra color café
la fe.
La que nos salva siempre de la monotonía.
Y la cruz y la pequeña puerta azul, azul, azul...
que abre lo inmenso.
Todo transciende
porque es lo más profundo: la muerte.
Y también para morir necesitamos una casa donde estar.
Tierra color café
la fe.

Julie Sopetrán
(Poetisa española)

A style of tomb

The subject transforms into a work of art.
Coffee colored earth
Is the faith.
And one little Mayan house so that the inmobile body is shed.
And little fresh water for the soul's journey
one Chichen Itza mouth of open sky to learn
the waters
of the unknown …
Ixchel has not died
A nest, a tower, an angel, the clouds.
The thirst of the sublime!
Coffee colored earth
the faith.
The ones who always save us from monotony.
And the cross and the small blue door, blue, blue…
That opens the immense.
Everything transcends
Because it is the most profound: death,
And also to die we need a home where to stay in.
Coffee colored earth
the faith.

Julie Sopetran
(Spanish Poet)

 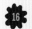

JOSE. CE SILID. POOL Fcio MAYo
3: DE 1969=

CRE
JULIO
AEJADA
Fcio 17 D

17

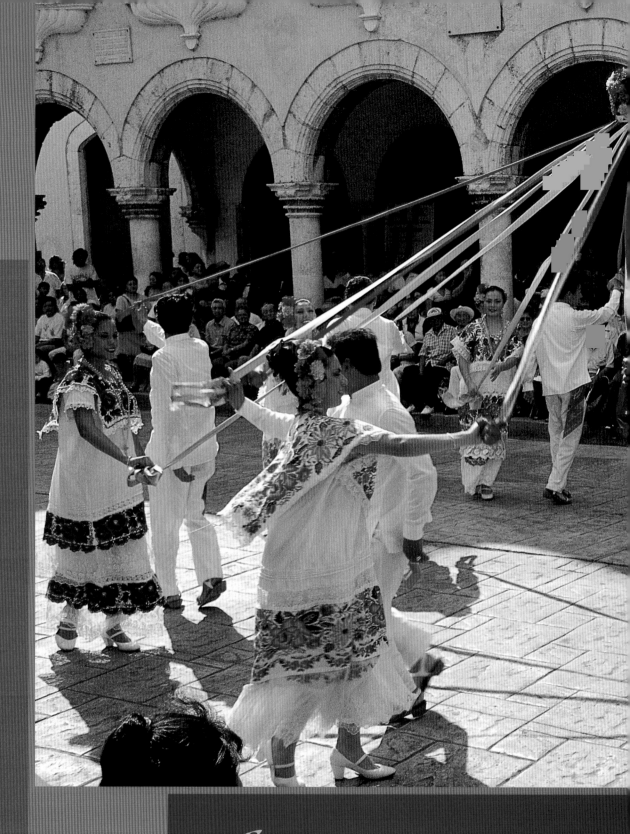

El Estado de Yucatán

ocalizado en la península de su mismo nombre, en el sureste de México, está rodeado por los estados de Campeche y Quintana Roo, con el Golfo de México y el Mar Caribe, al norte bañando sus costas.

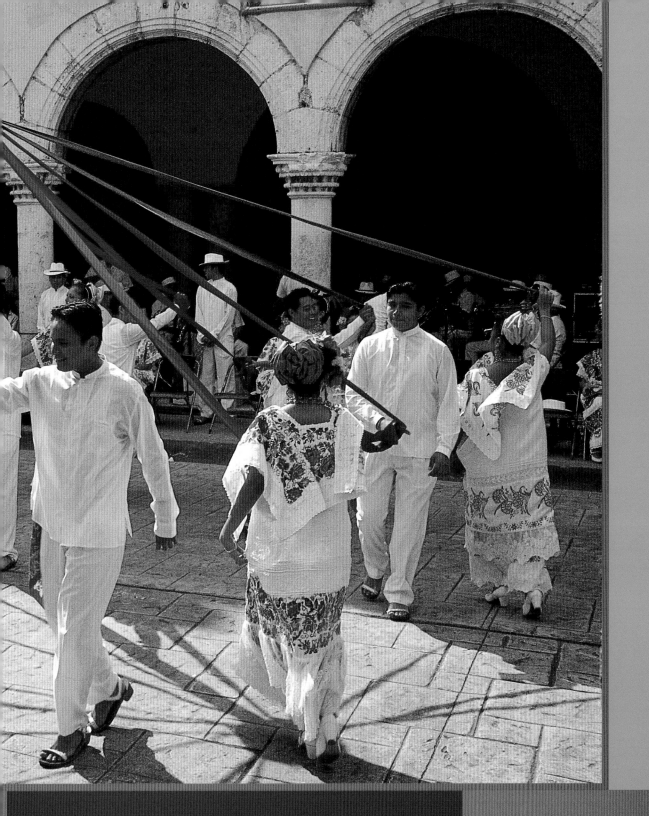

The State of Yucatan

L ocated in the southeast of Mexico on the peninsula of the same name, Yucatan borders the states of Campeche and Quintana Roo. Its coast is bathed by the Gulf of Mexico and the Caribbean Sea to the north.

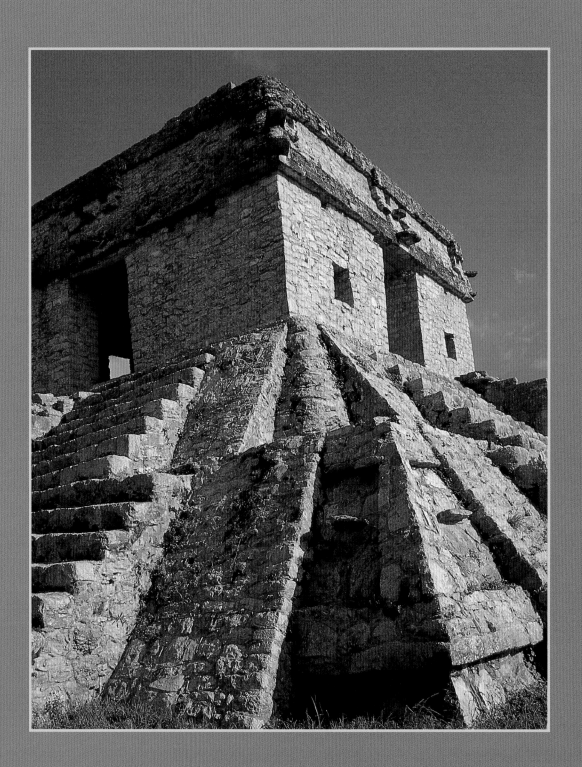

Yucatán

YUCATÁN

Motul

Chan Cenote

Ek Balam

Mérida

Chichén Itzá

Valladolid

Ticul

Uxmal

México

Golfo de México

Océano
Pacifico

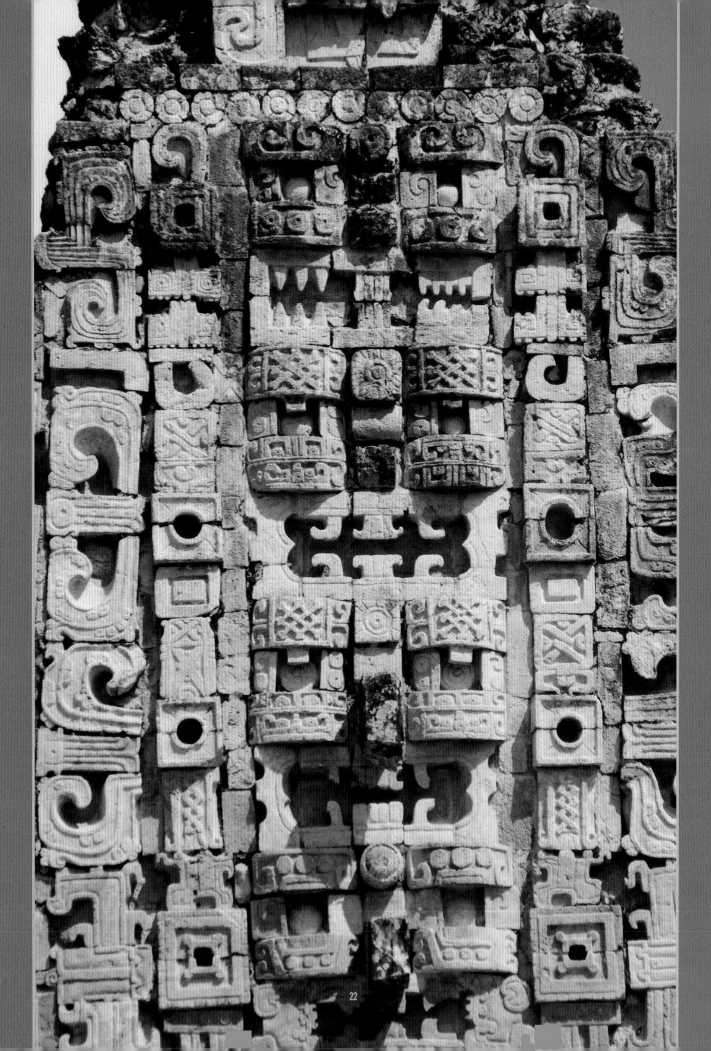

Decir Yucatán es traer a la mente imágenes de una cultura milenaria que sobrevive. Como herencia de su esplendor, existen alrededor de 210 sitios arqueológicos descubiertos, aunque sólo unos cuantos están abiertos al público, los suficientes para mostrar al mundo la grandeza del pasado luminoso de los mayas. Como testigos del nivel cultural y científico que alcanzaron basta mencionar Chichén Itzá, Uxmal, la Ruta Puuc, Ek Balam, Dzibilchaltún y Xcambo, entre otros.

Hermosas ciudades coloniales como la Blanca Mérida, Izamal y Valladolid y las poblaciones que se encuentran en la Ruta de los Conventos ofrecen atractivos con sus iglesias que datan del siglo XVI, en el estilo austero de la Orden de los Franciscanos. Danzas, procesiones y fiestas tradicionales, con profunda influencia prehispánica, muestran el rostro de una población que sueña y trabaja por conservar un equilibrio en su dualidad cultural.

Haciendas, playas, cuevas, cenotes, reservas ecológicas y una gastronomía exquisita son parte de lo que el estado ofrece a quienes lo visitan y en particular la cordialidad que caracteriza al yucateco hace que uno se sienta como en casa.

Speaking about Yucatan is to connote images of an ancient yet enduring culture. Approximately 210 archaeological sites have been discovered as a legacy of its early splendor. Although only a few of these sites are open to the public, they are enough to reveal to the world the grandeur of the Mayan past. It suffices to mention that *Chichen Itza, Uxmal, la Ruta Puuc, Ek Balam, Dzibilchaltun,* and *Xcambo,* among others, are archaeological testaments to the cultural and scientific heights reached by the Mayans.

Beautiful colonial cities like Merida, Izamal and Valladolid, as well as the towns found along the *Ruta de los Conventos* (Route of the Convents), offer unique architectural attractions with churches dating back to the Sixteenth Century, in the austere style of the Franciscan Order. Dances, processions, and traditional *fiestas*, with profound pre-Hispanic influences, reveal the countenance of a people who both envision and labor to preserve equilibrium from their dual culture.

Haciendas, beaches, caves, deep underground reservoirs, ecological reserves, and an exquisite cuisine are only a portion of what this state offers to those who visit. Most of all, one feels at home among the distinctive genial warmth of the people of Yucatan.

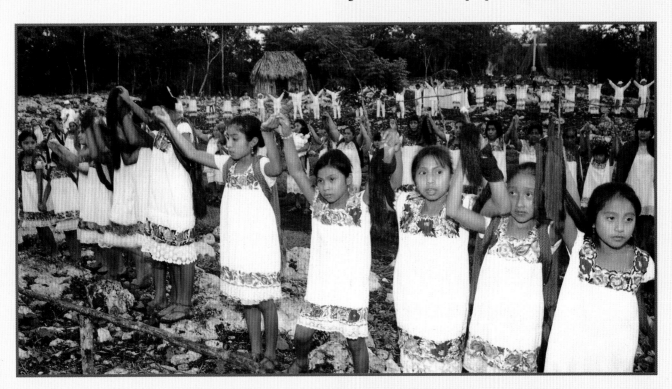

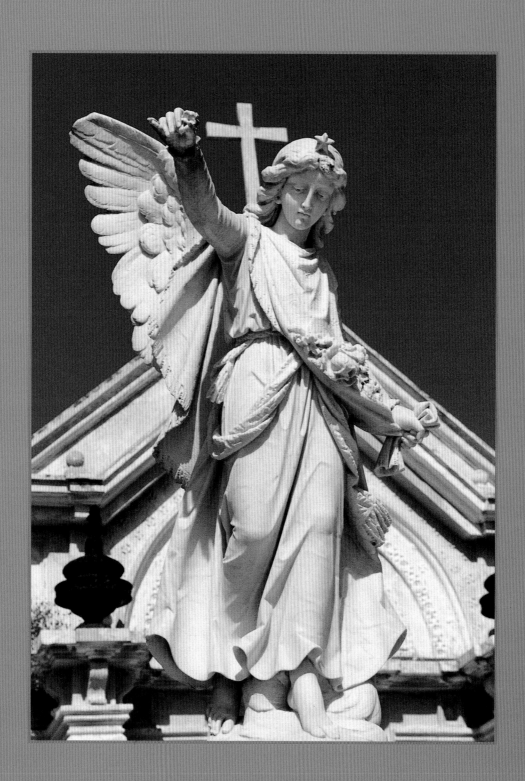

Avenida de los Angelitos

Verde agua limón
angelitos son.
Los tonos pasteles
elevan el canto;
los ocres son mieles
que endulzan el llanto.
¡Ay! me duelen tanto
en el corazón...
Angelitos son
verde agua limón.
Las nubes los miran
lila el sentimiento,
amarillo el viento
las rosas suspiran
y amores respiran
desde la emoción.
Verde agua limón
angelitos son.
Ángeles pequeños
de casitas mayas;
las tumbas son rayas,
dibujos de ensueños
y azules los ceños...
Rosa la pasión
angelitos son
verde agua limón.
Y fueron amores
de familias buenas,
que adornan las penas
con ramos de flores:
revuelan dolores
por el panteón.
Verde agua limón
angelitos son.

Julie Sopetrán
(Poetisa española)

Avenue of the Little Angels

Green lemon water
little angels are.
The pastel tones
elevate the ballad;
the ocher is honey
that sweetens the cry.
Ay! I hurt
so much in my heart...
Little angels are
green lemon water.
The clouds watch them
lilac the feelings,
yellow the wind
the roses sigh
and lovers breathe
from the emotion.
Green lemon water
little angels are.
Small little angels
from little Mayan homes;
their tombs are lines,
drawings of daydreams
and blue the frowns…
Pink, the passion
little angels are
green lemon water.
And they were lovers
from good families,
that adorn their sorrow
with bouquets of flowers:
stirring pains
around the cemetery.
Green lemon water
little angels are.

Julie Sopetran
(Spanish poet)

Hanal Pixán:

El paso de las almas sobre la esencia de los alimentos, una tradición con profundas raíces prehispánicas

The Soul's Path through the Essence of Food – a Tradition with Deep Pre-Hispanic Roots.

Mérida, la "Ciudad Blanca", nos recibió con sus calles mojadas, oliendo a limpio después de un aguacero de temporada. El regresar a esta urbe colonial con el objeto de ver la celebración de *Hanal Pixán* (Día de Muertos), añadió un mayor encanto, al que usualmente la ciudad y sus habitantes proyectan cuando se visita por primera vez.

Merida, known as the "White City," welcomed us with damp streets and air perfumed by the distinctive crispness that follows a seasonal storm. Returning to this colonial metropolis with the object of seeing the *Hanal Pixan* (Day of the Dead) celebration, added sheer enchantment; a delight that the city itself and its inhabitants regularly cast upon first time visitors.

Mérida es bella como la imagen grata de un recuerdo. En la capital del estado de Yucatán se habla el lenguaje universal de la sonrisa. Es proverbial la disposición de sus habitantes de extender, con su actitud, el mensaje de bienvenida al que llega.

La ciudad, con su carácter colonial, es una joya que requiere varios días para recorrerla saboreando su estilo arquitectónico y la hospitalidad de sus habitantes. Su terreno plano, sus mansiones construídas a fines del siglo XIX y comienzos del XX, llenan el espíritu de un sentimiento de añoranza por los tiempos idos, aunque luego se llega a la conclusión que en muchos aspectos el tiempo se detuvo aquí.

Es difícil no enamorarse de una ciudad como ésta, con sus calles cruzadas por calesas y sus hermosas mujeres que lucen con donaire el terno, vestido tradicional bordado a mano, llenando de sonidos y colores la imaginación del visitante. En Mérida se conjuga el pasado y el presente en una combinación perfecta de lo antiguo y lo moderno.

Uno de los aspectos que inmediatamente destaca en la capital yucateca es el de las mansiones solariegas. No sólo se alinean en el Paseo Montejo, también se encuentran, aunque en menor escala, en las diferentes calles de la ciudad.

Mérida fue fundada por los españoles el 6 de enero de 1542, estableciendo sus habitantes los orígenes de su ciudad en los vestigios de la antigua población maya de *Thó Ichcaanzihó*, sobre la cual se fundó la capital yucateca, recibiendo su nombre al evocar los conquistadores a la Mérida de España.

En sus edificios se combina la arquitectura de la época colonial con su origen indígena. Uno de los barrios en los cuales se puede apreciar este estilo y gozar de la tranquilidad que ofrece la ciudad es el que tiene el nombre de un dios maya: *Itzamná*, cuyo centro religioso es la Iglesia del Perpetuo Socorro. A su alrededor se encuentran casas añejas, que fueron hogar de los hacendados y que hoy son testimonio silencioso de una época lejana que se hace presente y mantiene su hegemonía en el diario vivir de los yucatecos.

Merida possesses the splendor reminiscent of dreams. In this capital of the state of Yucatan, the spoken tongue is the universal language of the smile. Its inhabitants with their receptive manner are proverbially disposed to welcome the visitor.

The city, with its colonial atmosphere, is a jewel requiring many days to explore its architectural flavors and to experience the warmth of its inhabitants. Its flatland and the mansions constructed at the end of the Nineteenth Century and the beginning of the Twentieth Century, fill one's spirit with nostalgia for times gone-by, even if afterward one concludes that in many ways it is here that time stands still.

It is difficult not to fall in love with a city such as this one. It's streets are crossed by horse cars and its pretty women gleam and pose elegantly in their traditional hand-embroidered dresses, filling a visitor's imagination with wonderful sights and sounds. In Merida the past and present come together in a perfect combination of the ancient and modern.

Something in the Yucatan capital that immediately catches the eye is its noble mansions. Not only do they frame the *Paseo Montejo*, but they can be seen, to a lesser extent along other city streets.

Merida was founded by the Spanish on January 6, 1542. The Yucatan capital was built upon the ruins of the ancient Mayan population center of *Tho Ichcaanziho* and renamed by its Spanish conquerors after the Merida of Spain.

Its buildings combine colonial and indigenous architecture. A neighborhood where one can appreciate this blend of styles and also enjoy the calm of the city is called *Itzamna*, after a Mayan God. The religious center of *Itzamna* is known as the Church of Perpetual Help. Surrounding it are historic old houses that were once the homes of wealthy landowners. Today, they remain the silent witnesses of a long ago era that maintains its command among the daily life.

The Plaza Mayor: Heart of the City

The city's attractions are found partly around the Plaza Mayor. It is surrounded by colonial buildings and the Cathedral of Merida, the oldest building on the continent,

 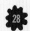

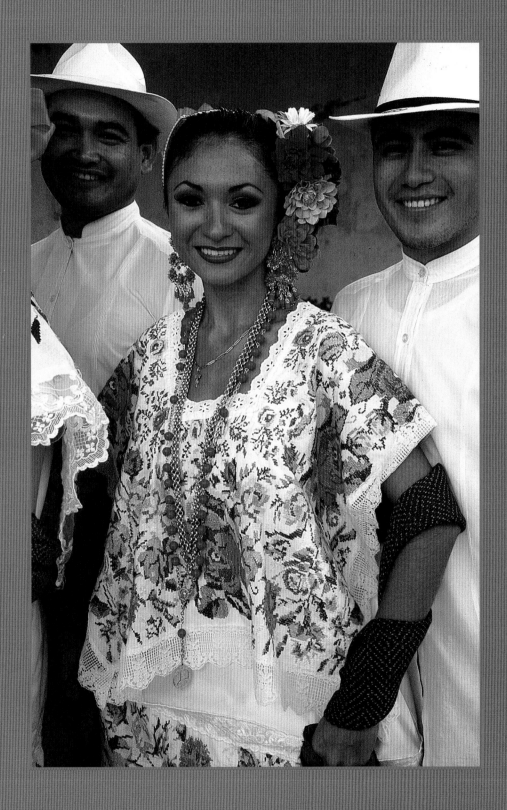

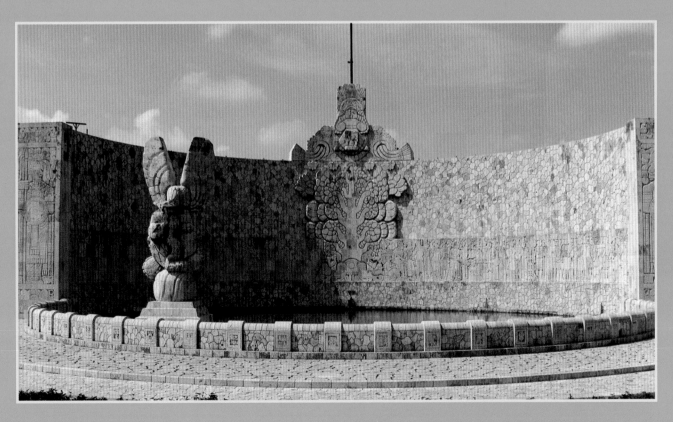

La Plaza Mayor, corazón de la ciudad

Los atractivos de la ciudad se centran, en parte, alrededor de la Plaza Mayor que está rodeada de construcciones coloniales. Allí se encuentra la Catedral, cuyo edificio se destaca entre los demás. Fue construído entre 1562 a 1598 con piedras tomadas de las pirámides de *Thó*, estructuras mayas que existían en el lugar; el edificio de la catedral de Mérida es el más antiguo en tierra continental.

A un costado de la Plaza Mayor está el Palacio del Arzobispado y hacia el sur de la plaza se encuentra la Casa de Francisco de Montejo, "El mozo", fundador de la ciudad. La fachada de la vivienda es de piedra y es uno de los monumentos principales de la arquitectura de México del siglo XVI. Se cuenta que allí vivieron 13 generaciones de Montejos.

En la parte noreste de la plaza se encuentra el Palacio de Gobierno, donde se pueden admirar 27 murales pintados por Fernando Castro Pacheco, que narran en forma vibrante la historia de México y de los mayas.

Alrededor de la Plaza Central, conocida también en otras ciudades como el área del zócalo, se encuentra el Palacio Municipal, un edificio construído en la época de la Colonia (1735).

El Paseo Montejo

Muchos de los tesoros de la arquitectura europea se encuentran en el Paseo Montejo, un boulevard diseñado al estilo de los Campos Elíseos de París. Bordeadas las aceras por árboles frondosos, estos sirven de marco a las mansiones de estilo francés, recuerdo permanente de la opulencia de un pasado no muy lejano, que se basó en la exportación de la fibra del henequén, el cual tuvo su auge a fines del siglo XIX y comienzos del XX.

Muchas de esas casas siguen siendo el hogar de las familias que las heredaron, otras han pasado a mano de compañías financieras que las han restaurado dándoles su esplendor original.

Uno de los lugares de visita obligada es el Museo de Antropología e Historia, localizado en el palacio Cantón, un edificio de estilo renacentista italiano, que fue la morada de gobernadores yucatecos.

a structure distinctly noticeable among the others. It was constructed from 1562 to 1598 with stones taken from the pyramids of the *Tho* (existing Mayan structures).

The Archbishop's Palace lies beside the Plaza Mayor; while to the south is the home of Francisco de Montejo, founder of the city — known as "El mozo." The building has a stone exterior and stands as one of the chief monuments of Sixteenth Century Mexican architecture. It is said that 13 generations of Montejos lived there.

Northeast of the Plaza is the Governor's Palace. Here one can admire 27 murals painted by Fernando Castro Pacheco that narrate Mexican and Mayan history in vibrant color.

Around the Plaza Mayor, a section known in other cities as the area of the Zocalo, you can find the Municipal Palace which was constructed during Merida's colonial era (1735).

The Paseo Montejo

Much of the treasures of European architecture are found in the *Paseo Montejo*, a boulevard designed in the style of the Paris' *Champs d Elysée*. The sidewalks are lined with thick trees that frame the mansions in the style of the French. They are a permanent record of the opulence from a not too distant past that flourished on the exportation of the fiber of hemp, whose heyday came at the end of the Nineteenth and beginning of the Twentieth Centuries.

Many of the buildings remain the homes of the family of lineage. Others have been handed to financial companies to be restored to their original splendor.

A place that is a must see is the Museum of Anthropology and History. It is located in the Palace Canton, a structure built in the style of the Italian Renaissance that was once the dwelling of former Yucatan governors.

One way to explore the streets of Merida is by horse carriage. The slow pace of the coach allows one to closely observe the mansions on the *Paseo Montejo* as well as the overall environment reigning in the city. Towards the end of the *Paseo* one finds the Monument to the Nation, a semicircular structure displaying a carved stone panorama of Mexican history. This creation of Colombian

Una forma de recorrer las calles de Mérida es en calesa. El paso lento de los caballos permite observar mejor las mansiones, así como el ambiente que impera en la ciudad. Al final del Paseo Montejo se encuentra el Monumento a la Patria, hemiciclo de piedra tallada, obra del artista colombiano Rómulo Rozo, cuya construcción tomó once años, desde marzo de 1945 hasta abril de 1956 y que presenta en bajo relieve un panorama de la historia mexicana.

Mérida está ubicada a escasas 22 millas de la costa, donde se encuentran pintorescos pueblos de pescadores y cientos de kilómetros de playas del Mar Caribe casi desiertas, con una asombrosa variedad de aves multicolores.

Fue al atardecer de uno de los últimos días del mes de octubre cuando nuevamente recorrimos sus calles, desde el aeropuerto, rumbo al hotel y de allí, después de un corto descanso, comenzamos lo que serían días enteros de aprendizaje de los rituales con los que las comunidades

artist Romulo Rozo, took eleven years to craft (March 1945 to April 1956).

Merida is located just 22 miles from the coast, where one can find colorful fishing towns and hundreds of kilometers of nearly deserted Caribbean beaches with an astonishing variety of multicolored birds.

It was sundown on one of the last days of October when we set out to follow the course of its streets. From the airport, we headed to the hotel for a brief rest. Afterward, we began what would become entire days of learning the rituals used by the Mayan and Mestizo communities — rituals to celebrate the return of the souls of their loved ones.

Funeral Customs among the Pre-Hispanic Mayans

Regarding these customs, we transcribed information explained at the Museum of Santa Elena, a place close to the archaeological zones of *Uxmal* and *Kabah*:

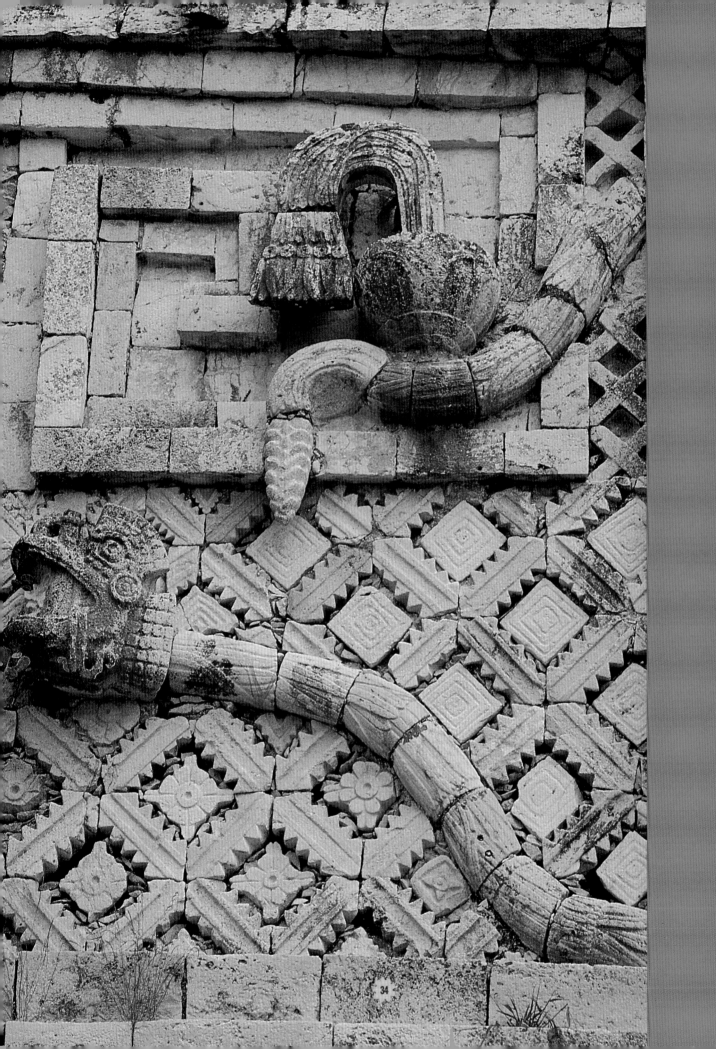

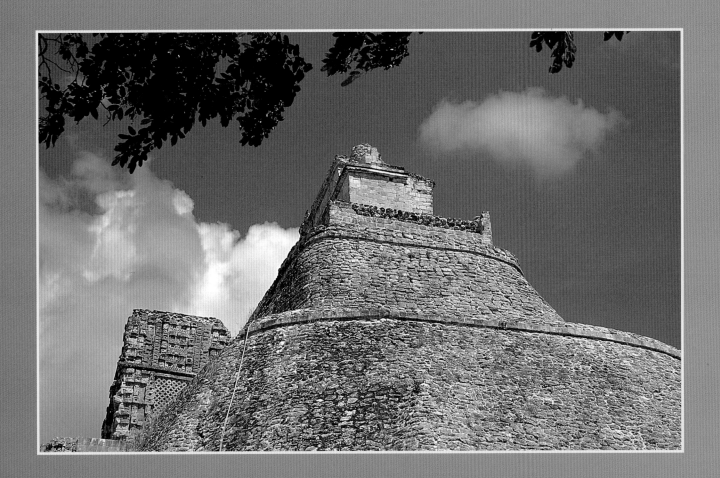

mayas y mestizas celebran el regreso de las almas de sus familiares fallecidos.

Costumbres funerarias entre los mayas prehispánicos

Sobre dichas costumbres, transcribimos la información que aparece en el Museo de Santa Elena, una población cercana a las zonas arqueológicas de Uxmal y Kabah:

"Los mayas prehispánicos tenían la creencia de que el universo estaba conformado de trece niveles superiores, conocidos como *Oxlahuntikú*, al cual iban directamente, por ser el paraíso maya, la gente que se suicidaba por ahorcamiento o era sacrificada, los guerreros muertos en batalla, las mujeres fallecidas en parto, los sacerdotes y los gobernantes. En las fuentes históricas del siglo XVI, los nueve niveles inferiores que conformaban el Bolontikú eran designados como *Metnal*, lugar gobernado por *Ah Puch*, señor de la muerte. Al morir, las personas eran sepultadas con sus pertenencias de acuerdo a su rango social en la vida terrenal, dejando junto al cuerpo platos, vasos y, en algunos casos, sus utensilios de trabajo".

Carlos Sosa Estrada, director de *Balam Beh*, comenta que entre las deidades mayas solamente se conocen dos que eran femeninas, una era *Ixchel*, diosa de la fertilidad, del tejido, de la luna y del agua. *Ixchel* era la protectora de mujeres en estado de gestación, quien tenía santuarios dedicados a ella en una isla pequeñita ubicada en noreste de la península, en el Caribe, frente a Cancún. Cuando los españoles llegaron allí, junto con Francisco de Córdoba, encontraron ídolos femeninos por eso le dieron el nombre de Isla Mujeres. La otra deidad era *Ixtab*, diosa del suicidio, pero sólo de las personas que se quitaban la vida ahorcándose. Sus almas eran conducidas por *Ixtab* al paraíso. Los mayas creían que si el suicidio se hacía de otra forma, el alma se perdía.

Las prácticas del *Hanal Pixan* se remontan a los tiempos en los cuales los mayas escogieron un día del calendario religioso al que llamaron *manik*, cuyo significado es el paso del alma sobre la esencia de los alimentos. De este día derivan una serie de elementos característicos de la celebración: al considerar la tierra como un espacio cuadrado, sus altares adquieren esa forma. Ellos creían que

"The pre-Hispanic Mayans had the belief that the universe was formed of thirteen superior levels, known as *Oxlahuntiku*, the Mayan Paradise, to which went directly: The people who committed suicide by hanging or who were sacrificed; the warriors lost in battle; the women who died while giving birth; and the priests and governors. In Sixteenth Century historical sources, the nine inferior levels forming *Bolontiku* were designated as *Metnal*, a place governed by *Ah Puch*, God of Death. It was customary to bury the corpse with their belongings according to their status in earthly life, leaving beside their bodies, plates, glasses, and in some cases, implements and tools used for work."

Carlos Sosa Estrada, Director of *Balam Beh*, explains that among the Mayan deities only two are feminine. One was *Ixchel*, Goddess of Fertility, Weaving, and the Moon and Water. *Ixchel* was the protector of pregnant women, who in her honor built sanctuaries on a small Caribbean island facing northeast of the peninsula. When the Spaniards arrived with Francisco de Cordoba they found feminine idols. That is why they named it Island of Women. The other deity was *Ixtab*, Goddess of Suicide, but she was only goddess of those who took their lives by hanging. These souls were directed to paradise by *Ixtab*. The Mayans believed that the soul was lost if the suicide was done any other way.

The practice of *Hanal Pixan* is reminiscent of the Mayan choosing a religious calendar day to which they called *manik*, meaning the soul's passage through the essence of the food. A series of elements distinctive to the celebration are derived from this day. For instance, they considered the earth a square space, from which their altars acquired and preserved this form. Moreover, they believed that four gods or *bacabes* (*Bacaboob* in Mayan) held the earth at the four corners, a belief probably inherited from the Olmecs. For this reason, they still place four calabash cups in that position on the table.

The *ceiba*, the sacred tree of the Mayans, is the point of connection between the earthly plane, paradise, and the underworld. It symbolizes the three levels of its religion: The superior level, represented by its branches and ruled by the three Gods of *Oxlahuntiku*; the trunk, representing the intermediary level, or earthly plane; and its

cuatro dioses o *bacabés* (*Bacaboob* en maya), sostenían la tierra en las cuatro esquinas, por ello colocan todavía cuatro jícaras en esa posición sobre la mesa, creencia probablemente heredada de los olmecas.

La ceiba, el árbol sagrado de los mayas, es el punto de conexión entre el plano terrenal, el paraíso y el inframundo. Simboliza los tres niveles de su religión: el superior, representado por sus ramas, es el que está regido por los trece dioses del *Oxlahuntikú*; su tronco representa el nivel intermedio o plano terrenal donde vivimos y sus raíces, que se adentran en la tierra, simbolizan el tercer nivel o inframundo, el *Bolontikú*, regido por nueve dioses.

En la época prehispánica no existían cementerios, a los miembros de las llamadas clases bajas y los campesinos se les enterraban en los patios de la casa donde vivían, colocando el cuerpo en posición fetal. Según su fe, sólo así el alma tendría la oportunidad de reencarnarse, de volver a la vida en otro cuerpo y otro nivel para seguir evolucionando. Los cuerpos de los que pertenecían a la clase sacerdotal y la de los nobles, quienes se suponían

roots that penetrate the earth, symbolizing the third level, or the underworld known as the *Bolontiku*, governed by nine gods.

In the pre-Hispanic era Mayans had no cemeteries. Peasants, members of the lower class, were buried in the patios of the homes where they lived with the body placed in the fetal position. According to their belief, this was the only way the soul could reincarnate, return to life in another body at another level to keep evolving. The bodies of the priests and noble class, who were presumably more evolved, were placed in platforms in a horizontal position, since now these souls had the right to stay in paradise with the gods of *Oxlahuntiku*. Only on a few occasions did the elite construct their own burial building before they died. Nevertheless, they did carry out another kind of ceremony with finer offerings. These offerings have served as a base of information about their beliefs regarding the social classes after death.

Altar styles from various towns of Yucatan can be observed in the annual contest at the Plaza Mayor of

 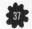

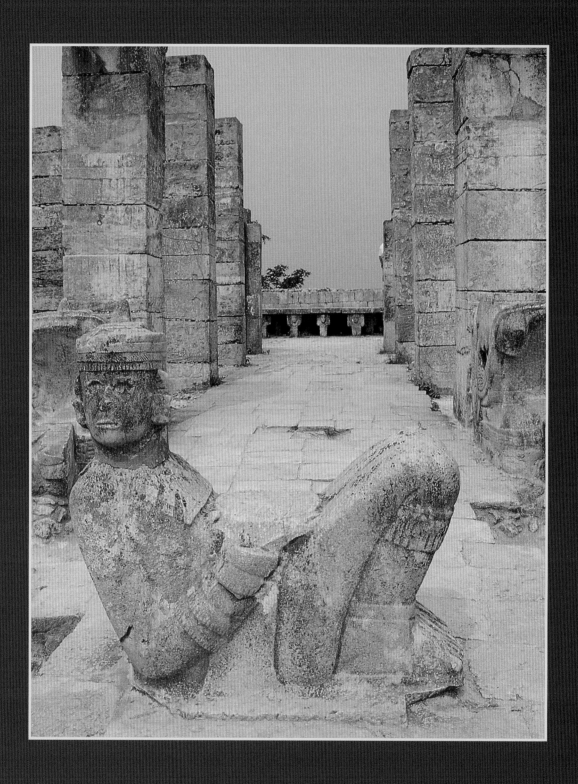

habían llegado a un grado más alto de evolución, eran colocados en plataformas en posición horizontal, ya que esas almas tenían el derecho de quedarse en el paraíso, con los dioses del *Oxlahuntikú*, en un plano más elevado. En muy pocas ocasiones se ha comprobado que construyeron dichos edificios cuando ellos estaban vivos, para ser enterrados. Sin embargo, realizaban otro tipo de ceremonia con ofrendas más finas, lo cual ha servido como base informativa de las creencias que habían en las diferentes clases sociales, sobre lo que suponían que ocurre después de la muerte.

Es costumbre en algunos pueblos de Yucatán, cuyos altares observamos en el concurso anual que se desarrolla en la Plaza Mayor de Mérida, poner en la mesa cinco jícaras de atole, una en cada esquina, mostrando los cuatro puntos cardinales, y la quinta colocada en el centro, acomodando también siete paquetes de 13 tortillas. Colocan 22 piezas de ofrenda que puede ser la suma de los dioses que conforman los niveles de inframundo, el *Bolontikú*, y los dioses del paraíso, el *Oxlahuntikú*.

Oxlahun se refiere al número trece de los dioses del *Oxlahuntikú*, del cual surge el número siete, considerado como símbolo de vida y de fertilidad. Representa el séptimo nivel del cielo que yendo del uno al trece, de este a oeste, quedaría ubicado exactamente en la mitad, en el momento en que el sol está en el cenit y envía un rayo fertilizador a la tierra. Se relaciona también el número siete con la religión y costumbres mayas en la sombra de la serpiente que se proyecta en el Castillo de *Kukulcán* en Chichén Itzá. A través de siete triángulos que descienden y al formarse el séptimo es cuando se conecta el cuerpo con la cabeza de la serpiente, simbolizando a *Kukulcán* que desciende para fertilizar la tierra. Los participantes del juego de pelota son siete y son siete veces las que se escucha el eco repetido del juego de pelota, en las paredes en Chichén Itzá.

Chichén Itzá: La Universidad Cósmica

El antropólogo Miguel Ángel Vergara, llama a Chichén Itzá (Boca del pozo, o la ciudad de los brujos del agua), la Universidad Cósmica de los Mayas. Desde el Centro de Investigación de los Mayas *Haltun Há* (El agua en la piedra hueca), ubicado en en la población de Merida. In the altars it is customary to place five calabash cups of *atole* on a table; one in each corner representing the four cardinal points and the fifth at the center, arranging seven packages of thirteen tortillas. They put twenty-two offering pieces that could very well be the sum of the Mayan gods of the underworld (the *Bolontiku*), and the gods of paradise (the *Oxlahuntiku*).

Oxlahun refers to the thirteen gods of the *Oxlahuntiku* Paradise. The gods and heavens are numbered one to thirteen going from East to West. The seventh heaven is located exactly at the center; it is the moment at which the sun in its zenith sends a fertilizing ray to the earth. Number seven is considered the symbol of life and fertility. In Mayan tradition and religion, the number seven is linked to the serpents shadow cast upon the Chichen Itza Castle of *Kukulcan* in seven descending triangles. As the seventh one is formed, the serpent's body connects with its head, symbolizing that *Kukulcan* is to descend and fertilize the earth. There are seven participants in the game of ball, and the ricochet of the ball is echoed seven times on the walls of the court *Chichen Itza*.

Chichen Itza: the Cosmic University

Anthropologist Miguel Angel Vergara calls *Chichen Itza* (Mouth of the Well, City of the Water-Sorcerers), the Cosmic University of the Mayans. From the Mayan Center of Investigation *Haltun Ha* (Water in the Hollow Rock), located in Nolo, a town near Merida, he comments: "Chichen Itza is a school where one sees different levels of knowledge in science, art, philosophy and religion. Each temple had its own message and meaning which you learn as you go. In the Temple of the Warrior, you acquire knowledge about courage and self-control. This is the inner part that must be redeemed. In the ball game, we see the skeleton inside a circle which appears to represent two different concepts: life and death — the transition from this life to another, confirming the belief that there is life after death."

Corroborating with this philosophical view of *Chichen Itza*, Carlos Sosa looks closely at carvings observed in one of the buildings of this Mayan city: "The scroll that protrudes from the skeleton represents a kind of communication with its spirit, or what it requests

 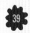

Nolo, cercana a la capital yucateca, donde realiza sus conferencias, él comenta al respecto: "Chichén Itzá es una escuela donde se van trabajando diferentes niveles de conocimiento en ciencia, arte, filosofía y religión. Cada templo tenía un significado y un mensaje y, de acuerdo a él, vas aprendiendo. En el Templo del Guerrero se adquiere el conocimiento sobre la templanza, la valentía y esa es la parte interna que hay que rescatar. En el juego de pelota vemos el círculo con la calavera adentro, lo cual aparentemente representa dos conceptos diferentes: vida y muerte. La transición de este mundo al otro. Confirmando su pensamiento de que después de la muerte hay vida".

Corroborando con este concepto filosófico sobre Chichén Itzá, Carlos Sosa profundiza en aspectos que se pueden observar en uno de los edificios de esta ciudad maya: "la voluta que sale de la boca de la calavera representa la comunicación con su espíritu o lo que piden cuando están en el otro mundo, al igual que el intercambio representado en la sangre del guerrero que fue decapitado. Esa sangre mana a través de siete chorros, se extiende uno de ellos alrededor de los jugadores, terminando en flores y frutas, lo cual podría representar la vida, ya que la sangre crea vida y de acuerdo a ellos hay que morir para poder vivir".

La relación que existe entre la vida y la muerte en Chichén Itzá se aprecia tanto en el juego de pelota como en el edificio conocido como Osario o Tumba del Gran Sacerdote. Durante las exploraciones realizadas por Edward Thompson, a principio del siglo XX, al levantar una piedra en la parte superior del Osario se encontró con un pasaje y una escalera que baja hasta el nivel del suelo donde está la entrada a una cueva que tiene alrededor de doce metros de profundidad. En el fondo se hallaron restos humanos y ofrendas. Aparentemente allí fueron enterradas tres personas y por el tipo de ofrendas y la construcción del edificio, se deduce que pertenecían a una clase noble, posiblemente fueron dirigentes de la ciudad.

Una de las teorías que existe también sobre el Osario es que pudo ser una plataforma dedicada a ritos mortuorios, se asume esto por el tallado de las piedras en forma de calaveras. En uno de los costados de la plataforma se representa a una figura humana descarnada; las piernas

when it is in another world. At the same time, the blood represents an exchange similar to the warrior who was decapitated. That blood flows through seven streams, one of which stretches around the players, ending in fruits and flowers which could represent life since blood creates life, and according to their belief, one must die in order to live."

The relationship between life and death seen in *Chichen Itza* can be appreciated in the ball game in other known structures, such as Osario, or *Tumba del Gran Sacerdote* (Tomb of the Great Priest). During an expedition carried out by Edward Thompson in the beginning of the Twentieth Century, he was said to have lifted a stone in the upper part of Osario where he found a ladder and path descending to the ground level. There he discovered the entrance to a cave about twelve meters deep. At the lowest point he found human remains and offerings. Given the type of offerings and construction of the building, it was discerned that three people had been buried there. It could be deduced that they belonged to the nobility, possibly heads of the city.

Another theory about Osario is that it could have been a site designated for death rituals. This is postulated from the layout of the stones appearing as skeletons. One of the displays depicts the representation of a fleshless human figure; the legs having bones linking it to death. There are a few warriors painted horizontally on one of the walls where you can also see combinations of snakes and eagles, showing a connection between death and the activities of war. There are the Warrior-Eagles and the Warrior-Tigers, an elite group of warriors that took as their symbol two animals they perceived to represent courage, fierceness and intelligence.

"The platform of Nahua origin is mentioned in the Spanish chronicles as a spot where they placed skulls of the sacrificed. In one platform at *Chichen Itza*, they discovered remains of burial pottery that contained ashes, possibly of the people that had been cremated," comments Carlos Sosa. In it, one observes human skulls in a variety of shapes and sizes decorating a whole wall, not very high, merely a platform stretching towards the left in the shape of the letter "L." Off to one side, there is a ladder extending to the platform, on either side of which are

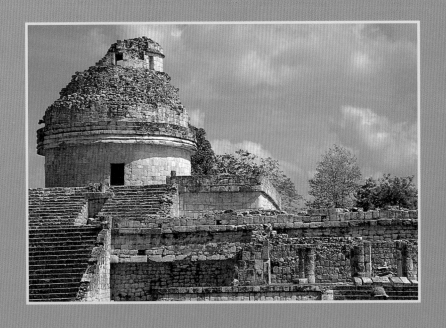

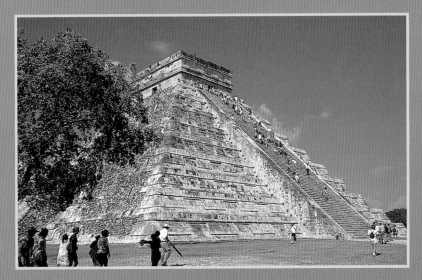

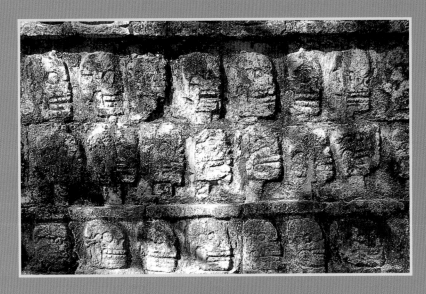

tienen huesos, lo cual lo relaciona con la muerte. Hay muestras de guerreros a lo largo de una de las paredes, donde se ven también combinaciones de serpientes y águilas señalando una relación de la muerte con las actividades de la guerra. Están los guerreros águilas y los guerreros tigres, una élite de luchadores que tomó como emblema a los dos animales que percibían como representación de valentía, fiereza e inteligencia.

"La plataforma, de origen nahua, es mencionada en las crónicas españolas como lugar donde se ponían los cráneos de las personas que eran sacrificadas. En el de Chichén Itzá se encontró restos de cerámica funeraria, que posiblemente contenían ceniza de personas que habían sido cremadas", comenta Carlos Sosa. En ella se observa la decoración hecha a base de cráneos humanos de diferentes formas y estilos que cubre toda una pared no muy alta, una plataforma que se prolonga hacia la izquierda en forma de la letra L. En ese lado hay una escalera para subir a la plataforma y a los costados de la escalera hay representaciones de serpientes emplumadas símbolo de *Quetzalcóatl* o *Kukulcán* como lo conocían los mayas.

Edward Thompson compró la hacienda de Chichén Itzá, a principio del siglo XX cuando era un rancho, en una época que no existía control sobre los lugares arqueológicos. Chichén Itzá se encontraba en los terrenos del

depictions of serpents with feathers, Mayan symbols of *Quetzalcoatl* or *Kukulcan*.

Edward Thompson bought the hacienda of *Chichen Itza* in the beginning of the Twentieth Century when it was only a ranch and when there were no legal statutes to protect archaeological sites. The ruins of *Chichen Itza* were discovered on the ranch property, a situation that later made it possible for Thompson's financial undertakings for the Harvard Peabody Museum. Thompson explored the sacred underground reservoir with a dredge. The well was 60 meters in diameter, 20 meters to reach the water, and 22 meters deep. They removed what artifacts they found, pottery as well as pieces of gold, much of it stamped with distinct features from a variety of places. This leaves one to conclude that pilgrims from different destinations regularly journeyed to this city and its underground reservoir. It was a spot they considered a holy place of veneration.

Caves, Grottos and Underground Basins: Places Dedicated to the Divine Cult

The Yucatan Peninsula has no rivers on the surface. Instead, it is traversed by a system of subterranean rivers, caves and underground tributaries, which are fed with rainwater filtered through the limestone surface. The

rancho, lo que facilitó su trabajo financiado por el Museo Peabody de Harvard. Thompson exploró con una draga en el Cenote Sagrado, un pozo de 60 metros de diámetro, 20 metros hasta el agua y 22 metros de profundidad, para sacar los artefactos que se encontraban allí, tanto de cerámica como piezas de oro, procedentes de distintos lugares, lo que ha llevado a la conclusión que a esta ciudad llegaban peregrinaciones de diferentes sitios, porque consideraban el cenote como un lugar de veneración.

Cuevas, grutas y cenotes: lugares dedicados al culto divino

El terreno de la península de Yucatán no cuenta con ríos en la superficie, eso sí, está cruzada por un sistema subterráneo de ríos, cenotes y cuevas, los que son alimentados al filtrarse, por su terreno de piedra caliza, el agua de las lluvias. Los cenotes son pozos circulares que resultan del derrumbamiento del techo de las cuevas, quedando así expuestos. Se estima que existen unos 2,800 cenotes cuya ubicacion se conoce aunque su número, en la península, podría llegar a los 4,000, siendo muchos de ellos parte de los sistemas de grutas.

underground reservoirs are round cavities; wells created by cavern roofs collapsing and exposing the caverns below. It is estimated that approximately 2,800 underground basins have been spotted in the peninsula; though the number may reach up to 4,000, most of them part of the wider system of grottos.

At the entrance of the grottos of *Balankanche*, located six kilometers from *Chichen Itza* and 120 kilometers from Merida, you read: "The grottos were places of great significance for the ancient Mayans; for they thought this an entrance to the underworld where a cadre of deities resided. An ancient belief pervades the Mayan; that the grottos are the refuge of the *Chaacoob*."

In 1959, tour guide Humberto Gomez discovered some underground passageways that were later inspected by Dr. Wyllys Andrews of *National Geographic* and Mexican archaeologists. They revealed a discovery of major significance for Mayan archaeology: a diverse collection of offerings found just as they had been left the last time the Mayans used the caves 800 years ago.

The entrance descends abruptly, inclining about ten meters deep and branching out in various directions.

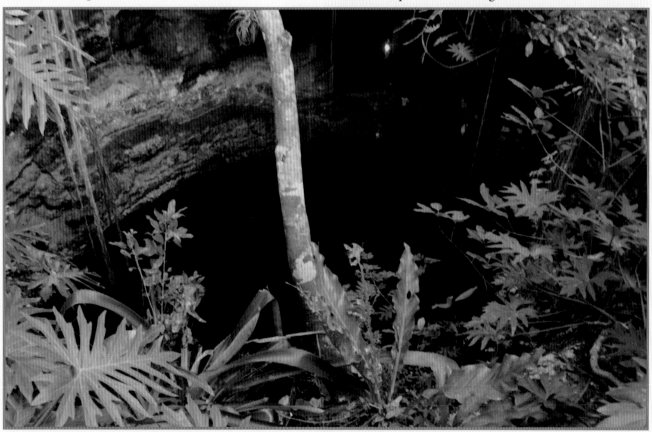

"Las grutas eran lugares de mucha importancia para los mayas antiguos porque creían que eran la entrada al inframundo donde residían diversas deidades. A través del área maya existe una antigua creencia de que las grutas son el refugio de los *Chaacoob*", se lee a la entrada de las Grutas de Balankanché, ubicadas a seis kilómetros de Chichén Itzá y a 120 kilómetros de Mérida.

En 1959, un guía de turistas, Humberto Gómez, descubrió unos pasajes que luego el Dr. Wyllys Andrews de la *National Geographic* y arqueólogos mexicanos inspeccionaron, dándose a conocer un descubrimiento de suma importancia para la arqueología maya, ya que se encontraron varios grupos de ofrendas, tal como fueron dejadas allí, hace 800 años, la última vez que los mayas usaron dicha cuevas.

La entrada desciende abruptamente cerca de diez metros, ramificándose en varias direcciones. Se ha explorado un kilómetro de pasajes, los cuales varían en forma y tamaño, algunos tienen hasta diez metros de ancho y cinco de altura y en otros es imposible pasar debido a su estrechez. En algunas cámaras se hallaron ofrendas, y en la que se encuentra el grupo de ofrendas número tres, hay un depósito de agua permanente que durante la época de lluvia alcanza un nivel considerable.

Carlos Sosa comenta que las grutas y cuevas fueron utilizadas para ceremonias relacionadas con el culto al Señor de la Muerte, de allí las ofrendas encontradas. Según la creencia del maya, el alma debía de ir a través del inframundo para pasar pruebas antes de llegar al paraíso. En ese inframundo es donde el sol, al ponerse en la noche, se convierte en un jaguar que viaja a través del *Bolontikú*.

Es una experiencia profunda adentrarse en cuevas y cenotes a lo largo y ancho de la península de Yucatán, no sólo por lo que significaron en la época prehispánica, sino también durante la Colonia, ya que se convirtieron en refugio de los mayas para continuar, a escondida de la Iglesia Católica, sus prácticas religiosas.

En el poblado de Calcehtok se encuentran las Grutas de *Xpucil* consideradas como la más extensa de Yucatán, cuyas galerías suman más de seis kilómetros de largo y donde al atardecer se puede ser testigo de uno de los espectáculos naturales más hermosos: la salida de millones de

One kilometer of passage ways has been explored, which varies in shape and size. Some are ten meters in width and five meters high. In other cases where it is impossible to cross because of their narrowness, offerings were found in some chambers. In one of the chambers with offerings, there is a permanent deposit of water that reaches considerable levels during the rainy season.

In keeping with the offerings found there, Carlos Sosa notes that the grottos and caves were used for ceremonies related to the cult of the God of Death. According to Mayan beliefs, the soul had to navigate through the underworld where it would undergo a series of trials before arriving at paradise. It is in this underworld at night that the sun transforms itself into a jaguar and travels through the *Bolontiku*.

It is a profound experience to go inside the caves and wells of the Yucatan Peninsula, due not only to their significance in the pre-Hispanic era, but also in the colonial times. After the Spanish arrival, the caves were converted into a refuge where Mayan religious practices could be carried out on the sly from the Catholic Church.

The grottos of Xpucil, considered the biggest in Yucatan, are found in the town of Calcehtok. Their corridors total over six kilometers in length. At sundown, you can witness one of the most spectacular natural wonders; the exodus of thousands of bats in search of a meal. It happens with unexpected suddenness, even when the first signs already foreshadow what is to come and one waits in silent anticipation. They whirl, emerging in corkscrew fashion, blocking for a moment, the rose-tinted view of the descending sun. They rise just meters above the ground, spreading across the field in a coffee-colored cloak. At last they vanish, dispersing in various directions while leaving the spectator in awe at this daily gift of nature.

Mortuary Customs in the Yucatan

The Mayan custom of burying the dead and honoring their memory in an area of the home continued to be practiced after the arrival of the Spanish, who as part of their privileged social position were buried in the temple crypts of the churches. These burial sites were subsequently relocated to the courtyards. In 1821, after the War of

murciélagos en busca de alimento. Sucede de un momento a otro, cuando uno menos se lo espera, a pesar de aguardar en silencio la primera señal de lo que se avecina. Salen en espiral bloqueando por varios minutos el paisaje pintado de rosa por la puesta del sol. Se elevan unos metros de la superficie para luego extenderse como un manto café sobre el campo y desaparecer en varias direcciones, dejando al espectador en un estado de asombro religioso por este regalo que la naturaleza hace diariamente.

Costumbres mortuorias en Yucatán

La costumbre de los mayas de enterrar a sus muertos en el área de su propia casa, lugar donde honraban su recuerdo, continúa con la llegada de los españoles, quienes por ser parte de una élite enterraban a los suyos en las iglesias, en criptas que estaban dentro de los templos, pasando posteriormente a los atrios. En 1821, después de la Guerra de Independencia, se establece que cada pueblo tenga su cementerio; en el momento que hay un lugar específico los mayas dejan sus prácticas. En 1847, con la Ley de Reforma que se establece en el país, esa usanza de enterrar a los fallecidos en el área aledaña al hogar desaparece completamente.

El antropólogo Carlos Augusto Evia Cervantes, maestro en la Facultad de Ciencias Antropológicas de la Universidad Autónoma de Yucatán relata, por información dejada por los cronistas especialmente Fray Diego de Landa, que había una ceremonia por parte de los mayas para recordar a sus muertos y a sus dioses. Los españoles usaron todas las estrategias posibles y las facilidades que la cultura indígena les brindaban para evangelizarlos. La celebración de los mayas a sus muertos tenía cierto parecido con la de los conquistadores, por lo que los sacerdotes la aprovecharon totalmente, dándose ese proceso que se llama sincretismo, es decir, la compilación de los factores religiosos y la resignificación de ellos.

Según el antropólogo Evia Cervantes, fueron los mayas los que conquistaron la cultura española, dominándola en cierta forma. Al tratar de erradicar dichas costumbres, los representantes de la religión católica encuentran mucha resistencia, por lo que tienen que utilizar cierto tipo de astucia para gradual y sutilmente conseguir que el maya deje de practicar su religión. Es así como la

Independence, it was determined that each town would have its own cemetery. Once such specific burial sites were established, the Mayans abandoned the earlier custom. In 1847, the National Reform Law was passed and the practice of burying the dead at home completely disappeared.

Information left by early historians, especially Fray Diego de Landa, led Carlos Augusto Evia Cervantes, Professor of Anthropology at the Autonomous University of Yucatan, to conclude that there was a ceremony performed by some Mayans to record their dead and their gods. He explained that in order to evangelize, the Spanish made use of all possible approaches and any opportunities the indigenous culture afforded. The Mayan celebration of the dead had certain similarities with the practices of their conquerors, a situation of which the priests took full advantage. The process is called "syncretism," that is, the compilation of the religious factors and their redefining.

However, according to Anthropologist Evia Cervantes, it was the Mayans who conquered, and in a way dominated Spanish Culture. In attempting to eradicate certain customs, the Catholic clergy encountered great resistance. They exercised a certain kind of astuteness to subtly and gradually bring the Mayan people to abandon their practices. By adapting the rites of Catholic customs to the Mayan religion and connecting the role of the gods with the name of a saint. Saint John replaces *Chac* the god of rain; Virgin Mary takes the place of *Ixchel*, and so on. Seen from this perspective, the Catholic and Mayan concordance becomes palpable to both cultures. Gradually, a fusion accommodates both religions; where increasingly over generations, the Mayans acquire Catholism as their own.

Expounding on this idea, anthropologist Evia Cervantes believes that the syncretism was incomplete; that the Mayan religion was more extensive. It had rituals in addition to the celebrations of the dead; which explains why some non-Catholics continued practicing such rites up to the present day. One example is the ceremony of *Chachaac*, where only men participate. After planting a crop, they call upon *Chac*, the God of Rain, to allow the sacred liquid to fall and insure a good harvest. The religious ritual with prayers said in Mayan, is carried

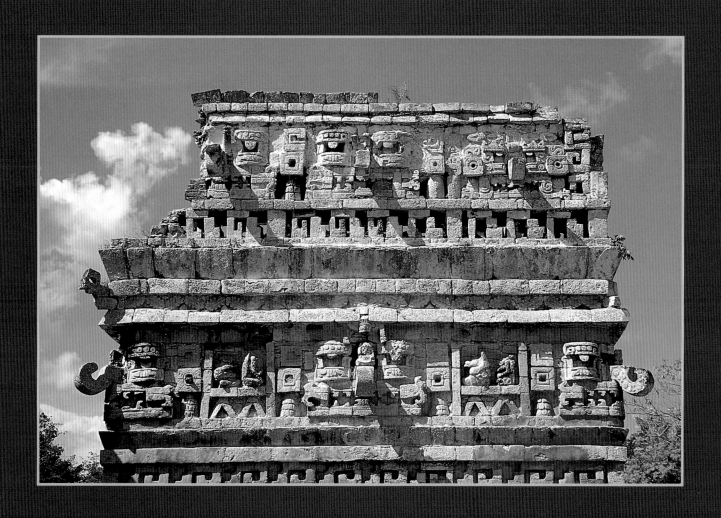

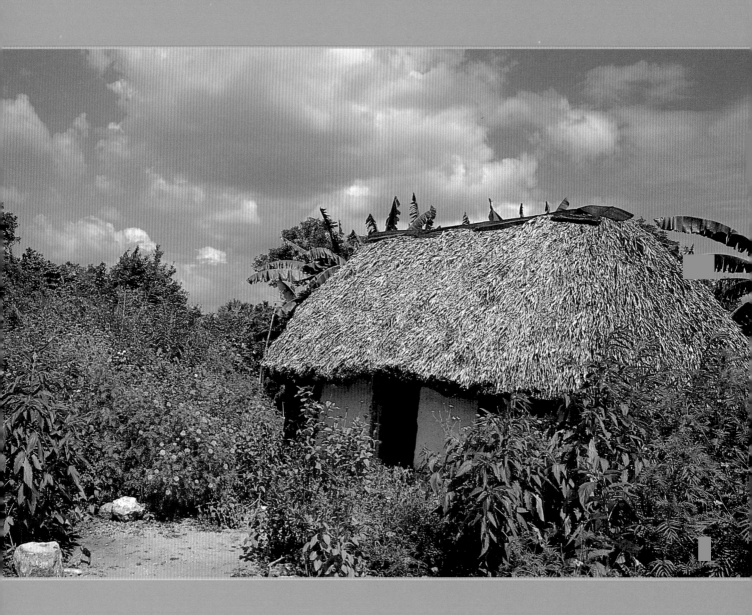

Iglesia va adaptando las costumbres de los ritos católicos a la religión maya y relacionando las funciones de sus dioses al nombre de un santo. San Juan reemplaza al dios de la lluvia, la Virgen María toma el lugar de la diosa *Ixchel* y así por el estilo. Observándolo desde este ángulo, queda claramente establecida la adaptación de la religión católica con respecto a la religión maya. Paulatinamente, se logra esa mezcla y acomodo de las dos religiones y poco a poco el maya va adquiriendo, a través de las generaciones, la religión católica como propia.

Ampliando sobre este concepto el antropólogo Evia Cervantes observa que el sincretismo no fue total porque la religión maya era más amplia, tenía ritos adicionales a la celebración de los muertos, razón por lo cual hasta hoy día se siguen practicando algunos que no son católicos. Como ejemplo está la ceremonia del *Chachaac*, en la que sólo los hombres participan después que siembran la semilla, pidiendo al dios de la lluvia, *Chac*, que deje caer el sagrado líquido, para obtener una buena cosecha. El rito religioso, con oraciones rezadas en maya, la realizan los sacerdotes o *H'menoob*, y a una señal de ellos los niños, que se han colocado debajo del altar cuadrado, comienzan a croar como ranas pidiendo la lluvia. Él menciona también el *Wajicol*, además de otros rituales que no pertenecen a la religión católica, lo que ratifica que ese sincretismo, del que se habla, es parcial en la Península de Yucatán.

"Sabemos que todas las culturas tienen una actitud hacia la muerte, porque existe la incógnita que nace de la preocupación humana muy natural, de saber qué pasa después de la muerte. Creo que cada cultura lo ha resuelto de manera diferente, algunas muy parecidas pero en el caso de los mayas encontramos, que debido a un sincretismo originado a partir de la conquista y todo el período colonial, continúa la costumbre de honrar a los muertos en sus casas. Los yucatecos hacen su altar, ponen la mesa, colocan los alimentos que supuestamente prefería el fallecido y le rezan tres veces al día, durante la celebración de *Hanal Pixán*", comenta el antropólogo Evia Cervantes.

El Padre José Camargo Sosa, sacerdote católico y Cronista de la Ciudad de Mérida, corrobora el concepto de que el culto a los muertos es una tradición mestiza que proviene de ambas raíces. De la raíz española católica que

out by the priests. These *H'menoob* signal the children to place themselves under the square altar. They begin to croak like frogs asking for rain. Cervantes mentions the *Wajicol*, a non-Catholic ritual, as another confirmation that syncretism in the Yucatan Peninsula is partial.

"We know all cultures hold an attitude toward death, for this is an unknown factor basic to human nature and a curiosity to understand what happens with the dead. I think each culture has resolved this in a different way, some, in very similar ways. But in the case of the Mayans, we find that because of a syncretism originating with the Spanish conquest and the colonial period, the practice of honoring the dead in the home continued. During the celebration of *Hanal Pixan*, the people from Yucatan make their altar, set the table, place the food, presumably

cree que el alma sobrevive a la muerte y de la ideología indígena similar, solamente que en una concepción diversa. Sin embargo, la tradición que se ha conservado en Yucatán y que viene desde la época colonial, hace referencia a una certeza de que los que han abandonado el plano terrenal siguen viviendo y que están en contacto de alguna manera con los vivos.

Esta costumbre está demostrando la simbiosis, el mestizaje de las dos culturas. En el caso de Yucatán es un mestizaje cultural que se da cuando España está todavía saliendo de las ideas medioevales y entrando a las ideas renacentistas. "A su vez, la cultura maya no está en su momento más brillante, ha pasado del período clásico al período postclásico y apenas parece apuntar un nuevo renacimiento que no se llega a dar. Lo que sí implica es una perfecta combinación que habla de una encarnación de la religión católica en las costumbres mayas", observa el sacerdote Camargo Sosa.

"¿Por qué esas costumbres mayas sobrevivieron y otras no?", cuestiona él. "Porque eran perfectamente combinables. En este caso tanto la española como la maya hablan de vivir más allá de la muerte y por eso los misioneros respetaron esa fe, logrando una buena simbiosis".

Lo notable es que la religión católica se adapta a la maya para poder tener a su alcance los medios que necesitaba para catequizar a los nativos, de otra manera hubiera sido muy difícil imponer la nueva religión por la fuerza. Clarificando sobre la práctica de *Hanal Pixán*, el sacerdote Camargo Sosa dice que durante mucho tiempo algunos miembros del clero las vieron con desconfianza, hoy no es así. "En la actualidad sabemos apreciarlas, respetarlas y tratar de que no se conviertan en folklore sino que sigan siendo para el pueblo yucateco lo que han sido siempre: una expresión cultural y religiosa".

Mercado Lucas de Gálvez, en Mérida

Al igual que miles de mercados en México durante esta celebración, la energía de las actividades de compra y venta que se realizan en el mercado Lucas de Gálvez en Mérida es increíble. Allí fuimos parte de la muchedumbre que recorría los pasillos, deteniéndose ante los puestos de flores, vegetales, dulces y carne para admirar la frescu-

the preferred of the deceased, and pray three times a day," comments Evia Cervantes.

Jose Camargo Sosa, Catholic priest and Historian of the City of Merida, corroborates with the notion that the cult of the dead is a mestizo tradition stemming from dual roots: the belief in Spanish Catholicism that considers the soul to outlive death; and the indigenous idea, a similar, albeit more diverse concept. Nonetheless, the tradition emerging in the colonial era and currently preserved in Yucatan, understands with unwavering conviction, that those who have abandoned the earthly plane, continue to exist and are in some way in contact with the living.

This custom makes apparent the symbiosis, the cross-breeding of both cultures. In the case of Yucatan, it is a cross-cultural breeding that emerges just as Spain is coming out of its medieval ideology and entering renaissance thinking. "At that time, Mayan culture was not at its most brilliant. It had gone from a classical period through a post-classical period, and was only just beginning to show signs of a rebirth, which never materialized, suggesting a perfect amalgamation of the Catholic religion's embodiment of Mayan customs," observes Camargo Sosa.

"Why did some Mayan customs survive versus others?" he asks. "Because they were perfectly compatible. In this instance, the Spanish and the Mayan speak of life beyond death; for which reason the missionaries highly regarded their faith, allowing them to arrive at a fine symbiosis."

Catholicism visibly adapts to the Mayan in order to have at their disposal the means necessary to convert the natives. Any other way, including force, would have made it too difficult to impose the new religion. In clarifying the practice of *Hanal Pixan*, Camargo Sosa says that it was often the case that the clergy viewed the Mayans with distrust or wariness. Today, this is not the case. "At present, we know how to appreciate and respect them, and we endeavor that they do not turn to folklore but continue to be the part of the people of Yucatan the way they have always been, a cultural and religious expression."

ra de lo que en dos días sería parte de las ofrendas que en la mesa de los altares se ofrecería a los difuntos.

Saboreamos los dulces de camote, de calabaza, de mazapán, de pepita y de coco, sin dejar de identificar el del cocoyol que es una fruta parecida a un dátil con una cáscara muy dura, pequeño, color café que viene de una palma y que para abrirlo hay que utilizar un martillo. La yuca con miel es una delicia que también forma parte de la ofrenda en el altar, junto con las naranjas y mandarinas.

Hay que anotar, que aunque la calavera de azúcar no es parte de la tradición yucateca, debido al intercambio de productos que se realiza desde diversos puntos de la República Mexicana, se vende en el mercado, aunque más bien como algo fuera de la costumbre de colocarla en la mesa de la ofrenda.

Vimos también el pozol en grandes cantidades ofrecido en diferentes puestos. Se trata de una masa gruesa hecha con maíz nuevo, que se usa para preparar una bebida. En su vida cotidiana, el campesino la toma cuando está trabajando, mezclándola a veces con coco y endulzándola con miel, con panela o azúcar, aunque otros prefieren condimentarla con sal y chile.

Lucas de Galvez Market in Merida

Just as in thousands of other Mexican markets during this holiday, the buying and selling frenzy at the *Lucas de Galvez* Market in Merida is staggering. There, we became part of the multitude passing through its corridors, stopping before stalls of flowers, fruits, candy, and meat to admire the freshness of what soon would become part of the table offerings set on the altars for the deceased.

We sampled sweets made out of pumpkin, sweet potato, coconut and marzipan. We identified the *cocoyol*, a fruit grown on a palm that resembles a date. It is small, coffee-colored and comes in a hard shell that requires a hammer to crack it open. Other delicacies forming part of the altar offerings included cassava cooked with honey, as well as oranges and mandarins.

It must be noted that although sweet pumpkin is not part of the original Yucatan tradition, it can be found at the market nonetheless. It is a spin-off of the commercial interchange in the Mexican Republic, despite the fact that it falls outside the typical offerings for table altars.

We also saw *pozol* in large quantities offered at various places. It begins as thick dough made from freshly picked

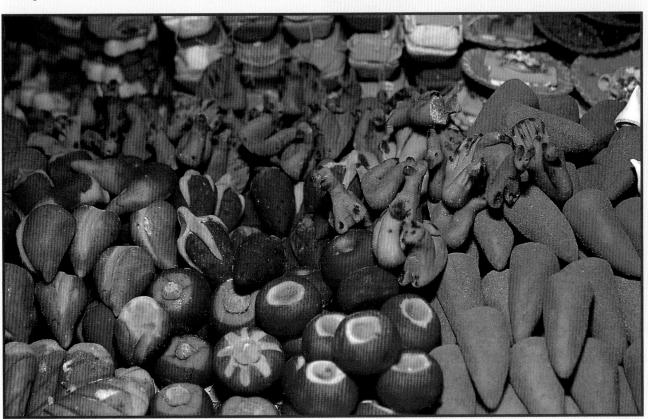

Entre las flores destacaban las que se usan en los altares y en el cementerio: la flor morada que se llama "amor seco"; el *xcanlol*, que es una flor amarilla la cual crece en un árbol bajo, en forma de racimo; el *xpuhuc*, muy parecida al *cempoalxóchitl* (veinte pétalos), que florece de octubre a noviembre; la virginia en varios colores; las rosas, las azucenas, el abanico, (muy parecida a la cresta de gallo), gladiolas y nubes, todas ellas creando un hermoso tapiz de tonos brillantes. Resaltaban, en varios puestos de venta de imágenes religiosas, las velas de diferentes colores para iluminar los altares dedicados a los niños y a los de los adultos.

Los días de Hanal Pixán

En Yucatán, la celebración de Día de Muertos o *Hanal Pixán* tiene lugar el 31 de octubre, el primero y el dos de noviembre. El último día del mes de octubre se dedica simbólicamente a ofrendar alimentos a las almas de los niños. El primero de noviembre se hace honor a la memoria de los adultos y finalmente el 2 de noviembre se visitan los cementerios y se honran a las Almas Solitarias. Son tres días dedicados a la convivencia con la ánimas en su paso anual por el plano terrenal.

A los niños se les recibe con una ofrenda de "atole nuevo" y elotes sancochados, los que se van colocando en una mesa cubierta por un mantel de colores alegres, mientras los familiares rezan el rosario. Cuando consideran que las almas de los pequeños han consumido esos alimentos, los parientes se sirven el desayuno y a continuación empiezan a preparar la ofrenda de la tarde, consistente en *chakbil-kax* (gallina guisada), *kabilkum* (dulce de calabaza), chocolate, galletas y otros bocaditos del gusto de los niños.

Esta ofrenda es consumida un poco más tarde por los vivos e intercambiada con vecinos. Por la noche se repite la ceremonia para colocar la cena con pan, tamales y chocolate, los que la familia también consumirá. Se pone mucho cuidado en no agregar condimento picante a la comida servida en platos y tazas chicas. La mesa se ilumina con velas de color y se acomodan los juguetes y pitos hechos de barro, con figuras de ángeles y de animalitos.

¡Son ofrendas llenas de ternura!

corn and then prepared into a drink. Peasants drink it daily, sometimes mixing it with coconut and sweetening it with honey, panela, or sugar, although some prefer to season it with salt and pepper.

Among the flowers used for altars and cemetery adornment, our attention was drawn to the purple flower called "dry love;" the *xcanlol*, a yellow flower that grows in clusters on a short tree; and to the *xpuhuc*, very similar to *cempoalxochitl* (twenty petals) that blooms from October to November. The *virginia* is also available in varying colors, as well as roses, lilies, abanico (very much like the crown of a rooster) gladiolas and *nubes* — all creating a brilliantly hued, splendid floral tapestry. Also notable were the many vendors of religious images and candles. These were found in an assortment of colors for illuminating the altars, and were dedicated to children as well as the adults.

The Days of Hanal Pixan

In Yucatan, the celebration of the Day of the Dead, or *Hanal Pixan*, takes place on October 31st, and on November 1st and 2nd. Symbolically, the last day of October is dedicated to offering food to the souls of children. The first day of November is dedicated to honor the memory of the adult. Finally, on November 2nd, the cemeteries are visited and the solitary souls are honored. These three days are dedicated to the souls on their annual earthly pilgrimage.

The souls of children are received with an offering of "Atole Nuevo" and *elotes sancochados* placed on a table draped in a joyfully colored tablecloth, while family members recite a rosary. Once the relatives have deemed that the souls of the little ones have consumed the food, they serve breakfast and subsequently start to prepare the evening offering which consists of *chakbil-kax* (chicken stew), *kabilkum* (pumpkin dessert), chocolate, biscuits and other tasty morsels that please a child's taste buds.

Shortly afterward, this food offering is consumed by the living and exchanged with their neighbors. At night, the ceremony is repeated in an arrangement of bread, tamales and chocolate, the same dinner that will be eaten by the family. A great deal of care is taken to avoid adding spicy condiments to the food served in small

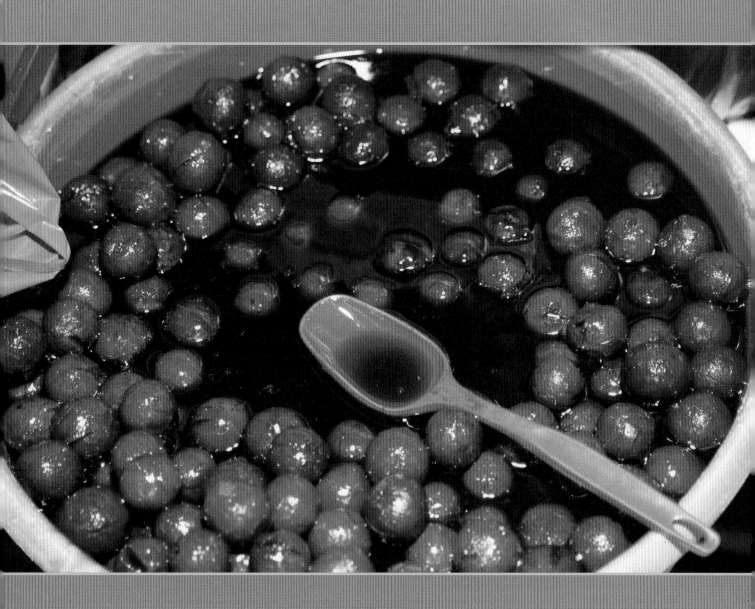

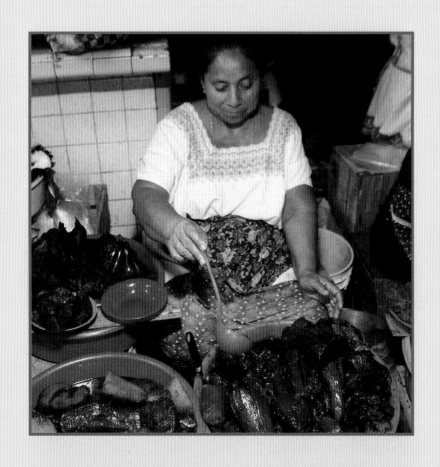

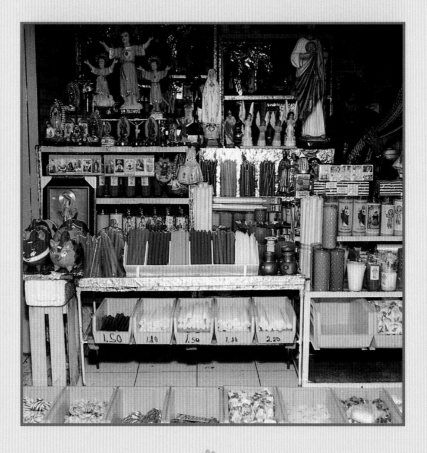

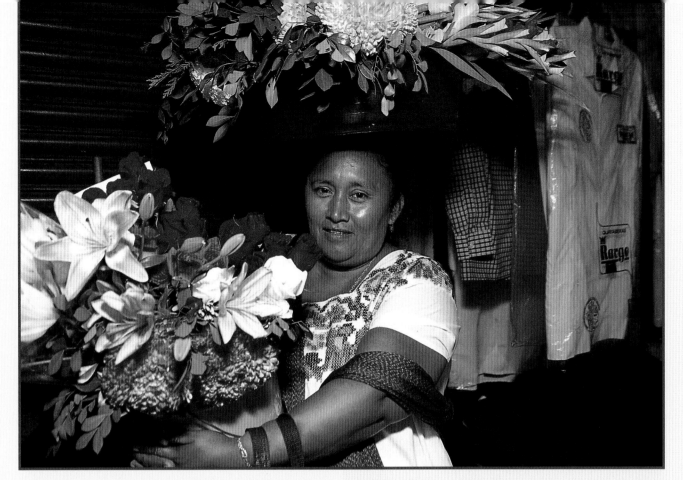

No pueden faltar en la mesa por lo menos cinco variedades de dulces que se encuentran en los mercados; la costumbre era hacerlos en casa, cocinándolos dos días antes a fuego lento, mientras el familiar recordaba a sus difuntos. En la actualidad, debido a un estilo de vida más agitado sobre todo en las ciudades, es más conveniente adquirirlos en los puestos del mercado. En este primer ritual, concebido y destinado para los niños, la ceremonia incluye el rezar tres veces durante ese día, por el descanso de las almitas. En muchas localidades se acostumbra la noche del 31 de octubre encender velas sobre las tumbas de infantes para que encuentren su camino.

Al día siguiente, el primero de noviembre, la atención se concentra en las almas de los adultos: padres, tíos y hermanos. En algunos lugares, desde la noche anterior se ponen cirios encendidos alrededor de la casa para orientar a los espíritus en el camino hacia su antiguo hogar. Se enciende una vela por cada difunto y en caso de que se hayan olvidado de alguien prenden velas adicionales.

En la madrugada se comienza a disponer las ofrendas con los alimentos para el desayuno, ofreciéndolas en vasijas de barro, complementándolas con flores y velas, al mismo tiempo que se reza. Esta ceremonia se repite en la comida y en la cena.

plates and tiny cups. The table, illuminated with candles of assorted colors, is arranged with toys, clay whistles, angels and little animal figurines. These are offerings full of tenderness!

Invariably present on the table are the savory sugar treats, in at least five varieties, found at the market. Previously, the custom was to prepare them at home, cooking them for two days over slow heat, while relatives devoted themselves to remembering their dead. Today's more hectic lifestyle makes it more convenient to acquire candies at the stand in the marketplace. In this first ritual, conceived and intended for the children, the day's ceremonies include three periods of prayer for the repose of the little young souls. On the night of October 31st, it is traditional in many localities to light candles on the graves of the infants so they will find their way back.

The following day, November 1st, the focus shifts to the adult souls: parents, aunts and uncles, brothers and sisters. In some places, wax candles are placed outside the house during the previous evening to assist the spirits in route to their former home. A candle is lit for each departed person; other candles are lit additionally in case someone has been forgotten.

Los alimentos para los adultos son más complicados, se sirven en platos y tazas semejantes a los de los pequeños, pero de tamaño regular, en los que se colocan los guisos regionales que eran de la preferencia del fallecido. En algunos pueblos acostumbran a colocar un cajete especial con agua, para que el difunto se lave las manos antes de comer.

El mantel que cubre la mesa debe ser blanco y en el centro va una cruz verde, que representa el árbol de la ceiba y su simbolismo en la religión maya prehispánica. La ofrenda es iluminada con velas blancas o negras, en señal de luto, una por cada difunto. También se acostumbra poner un recipiente con brasas de carbón e incienso, para que se perfume el ambiente.

El sacerdote Camargo Sosa comenta que en lo referente a las bebidas, éstas corresponden a la intención que tiene la gente de querer agradar a los difuntos. Junto a la tradición maya de colocar el balché, una bebida hecha de la corteza del árbol del mismo nombre, agua y miel de flores, se colocan también soda, cerveza, o el licor de la marca preferida del fallecido.

"¿Qué se supone que se está pensando en este momento?", cuestiona él; "que las ánimas vienen de algún lado del mundo de los muertos a visitar a sus parientes, por ello la

At the crack of dawn, they begin to lay out the provisions for the breakfast offerings. While praying, they place the food in clay pots, accompanied by candles and flowers. This ceremony is repeated at the next meal and at supper.

The food for the adults is more complicated. It is served on plates and saucers similar to those of children, but of regular size, where they place the favorite regional dish of their loved one. Also, some towns are accustomed to placing a special container of water for the dead to wash their hands before they eat.

The tablecloth covering the table should be white. At the center a green cross is placed representing the *ceiba* tree and its symbolism in the pre-Hispanic Mayan religion. The offering is illuminated by white or black candles, a sign of grief and sorrow, one for each deceased. Also, it is traditional to place a container of charcoal and incense so as to perfume the environment.

Regarding beverages, Camargo Sosa observes that these correspond with the intention to please the dead. Along with the Mayan tradition to place *el balche*, a drink made with the bark of the tree of the same name, water, and honey, they also arrange soda, beer, or liquor — the dead person's favorite kind.

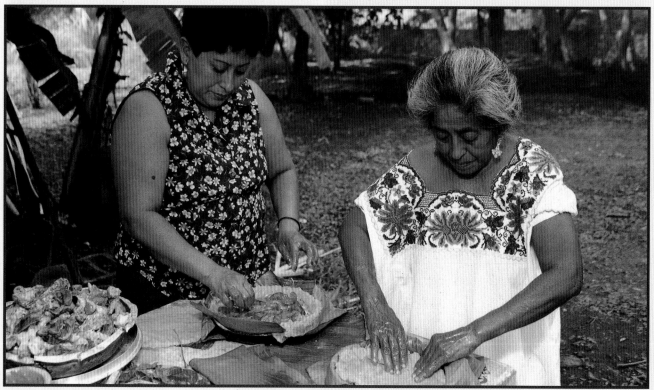

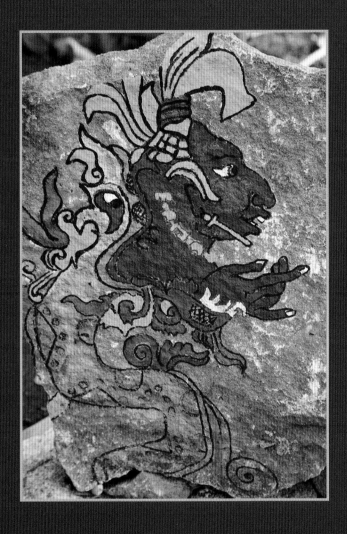
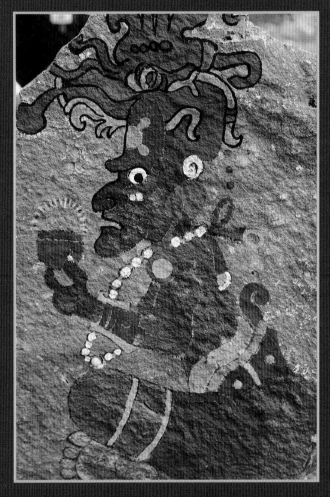

conducta de los vivos debe proyectar esa solemnidad. Hay que honrar el espíritu de los muertos que deambulan entre nosotros y consumen la gracia o esencia de los alimentos. ¡Es el *manik*, el paso del alma sobre la esencia de los alimentos! ¡Esa es nuestra percepción, ellos existen, están con nosotros, hay que ofrecerles sus ceremonias para estar en paz con ellos!".

Mucbil pollo

Entre los guisos que se ofrecen a las almas, destaca una comida que se llama *mucbil pollo*, conocido también como pib, que en maya significa "enterrado" o cocinado bajo tierra. El *mucbil pollo* es un pastel que se hace de maíz normal con carne de ave, puerco o res, o con un tipo de frijol llamado espelón.

La preparación del *mucbil pollo* caracteriza la parte culinaria de la celebración de *Hanal Pixán*. Los rezos por los difuntos anteceden el ritual de compartir con las almas y con los vivos este guiso tradicional del primero de noviembre, ya que el momento más importante de la reunión es el de la oración. Antes de consumir los alimentos se reza por ellos, cuyos rostros, los ven plasmados sus familiares en las fotografías y representados en su presencia vital que es la vela encendida.

Al igual que las ofrendas de los niños, las de los adultos son retiradas para ser consumidas y compartidas con familiares y vecinos, y es así como después de las oraciones de toda la familia, tiene lugar el convivio en el que todos disfrutan de los platillos regionales, particularmente del *mucbil pollo*, que se prepara sólo para esta ocasión, junto con otros como el relleno negro, hecho a base de tortilla y puro chile quemado. ¡Es exquisito! Antes se comía con un cochinito de monte, ahora se come con pavo. El *tan chukwa'* es una especie de atole con pimienta y anís. Está también el atole de maíz nuevo mezclado con chocolate molido con cáscara, entre otros.

La emoción de honrar a los fallecidos se extiende a las almas que no tienen parientes vivos o que se han ido de los pueblos, para ellas ponen en las puertas de las casas o cuelgan en un árbol del patio los *chuyub* o rodetes, en los que colocan algunos alimentos.

A los ocho días se hace una ceremonia igual que se llama el *Bix* u *Ochavario*, que es cuando las almas se

"What do you suppose is thought about during this moment?" He asks. "That the soul's spirit returns from somewhere in the world of the dead to visit their relatives; for which reason, the behavior of the living should reflect that solemnity. They must honor the spirit of the dead who wander among us and consume the fundamental nature or essence of the foods. It is *manik*, the passage of the soul through the essence of the food. That is our perception. They exist. They are with us. We must offer them their ceremonies to be at peace with them!"

Mucbil Chicken

Among the dishes offered to the souls, a meal that stands out is a dish called *mucbil* chicken, also known as *pib*, meaning "the buried" in Mayan, or the one cooked beneath the earth. *Mucbil* chicken is similar to a large cake made with corn and fowl, pork, or beef, or with a type of bean called *espelon*.

The preparation of *mucbil* chicken typifies the culinary part of the *Hanal Pixan* celebration. As the central moment in the reunion, the prayers for the dead precede the sharing of this traditional dish, consumed by the souls of the deceased and with the living. Prior to consuming the food, prayer is offered for the dead members of the family present in the photographs, whose lives are symbolized by a lit candle.

As with the child-offerings, the adult-offerings are removed also to be consumed among family and neighbors. It is in this way that such conviviality is engendered, following prayers among the entire family, where all enjoy the regional dishes, especially the *mucbil* chicken, prepared exclusively for the occasion, along with other dishes like *relleno negro* made from a tortilla base and pure grilled chile. It is exquisite! Previously, it was prepared with wild pig. Today, it is made with turkey meat. The *tan chukwa'* is a kind of *atole* prepared with pepper and licorice. Also, they don't forget to have the *atole* of new corn mixed with ground chocolate, among other things.

The excitement of honoring the souls of the dead extends to the souls with no living relatives, or who have left town. For them, they leave the *chuyub* or round container where food is placed at the door of their homes, or hung on a tree in the patio.

retiran a su lugar de descanso. El siete de noviembre se despide a los niños y al día siguiente a los adultos y, de forma modesta, se vuelven a hacer ritos semejantes a los del primero y dos de noviembre, ya que el altar continúa puesto. Para la despedida se prepara el *chachak-wah*, una especie de tamal, además de algunos de los alimentos mencionados anteriormente, aunque en esta ocasión los rezos son más cortos, puesto que es el momento que las almas regresan a su lugar de descanso. Algunas personas le dan mayor importancia al *Ochavario*.

En cuanto a los ingredientes del pib, o mucbil pollo, se pueden incontrar variaciones. En la actualidad hay quienes los preparan con jamón. Cualquiera que sea el ingrediente que se use, su valor gastronómico ha trascendido las fronteras del estado, llegando al punto de ser enviado, durante estos días, a diversos estados de la República Mexicana.

El concepto de que la esencia de los alimentos es consumida por los espíritus de sus difuntos, es más bien de una vivencia. "Los pueblos indígenas no conceptualizaban, eso es propio de las culturas occidentales", aclara el Cronista de Mérida, el sacerdote Camargo Sosa. "Ellos

After eight days, a similar ceremony is performed called *Bix* or *Ochavario*, when the souls return to their resting place. November seventh is the day to dispatch the souls of children; and on the following day, the souls of adults. In a modest way, rituals similar to ones carried out during the first days of November are performed again, since the altars remain set. For this farewell, a *chachak-wah*, a tamale without lard is prepared along with other formerly-mentioned food. For this occasion, prayers are shortened since now the souls are returning to their resting place. Some people give more importance to the *Ochavario*.

Regarding the ingredients of the *pib* or *mucbil* chicken, there are some variations. There are some who prepare it with ham. However they choose to prepare it, its gastronomic value has transcended to the rest of the country, to the point that it is sent, during these days to different states of the Mexican Republic.

The concept that the essence of the food is consumed by the spirits is more than any other thing a belief. "The indigenous people didn't conceptualize, that is part of western cultures", clarifies the historian of Merida,

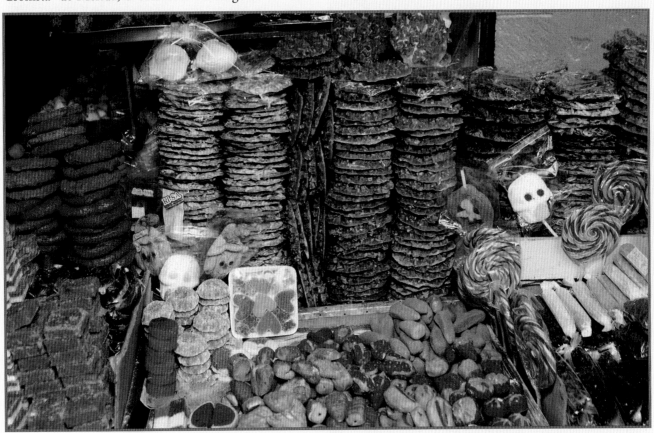

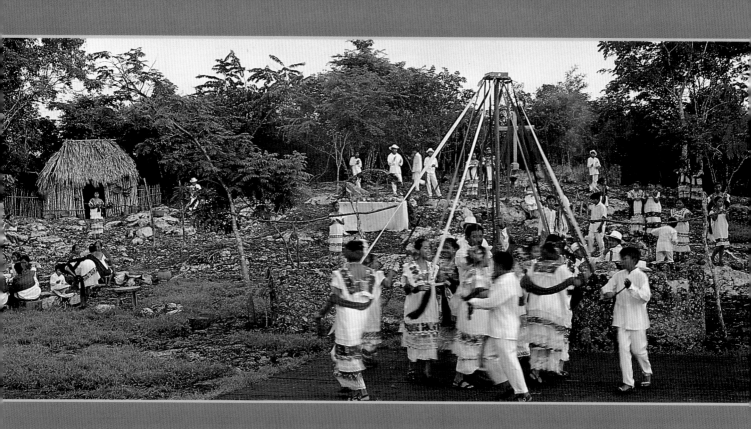

mistificaban el concepto, que es otro modo de conocer e interpretar la realidad. Son dos métodos distintos: conceptual y mítico. No son opuestos y el mito puede ser tan válido para el conocimiento como el concepto. Son dos caminos distintos, uno es más largo y el otro más corto, uno es más hermoso y el otro más frío. Uno que abarca de la razón al corazón, al sentimiento, a la vivencia y el otro que mira al conocimiento acumulado del pasado, interpretado por el propio raciocinio. El mundo occidental necesita aprender la verdad del mito y le aseguro que a medida que lo hagamos seremos más humanos. El mito conserva verdades, sólo que las viste con vivencias".

El sacerdote Camargo Sosa enfatiza en el ritual de la procesión de los alimentos que todavía se conserva en la zona más indígena del estado de Quintana Roo que forma parte de la península de Yucatán. En esta región habitan los descendientes de los mayas que se sublevaron en Yucatán en la segunda mitad del siglo XIX, en 1846, cuya rebelión, conocida como la Guerra de Castas, duró prácticamente hasta principios del siglo XX, llegando a controlar gran parte del territorio con excepción de la ciudades de Mérida y Campeche. En esa zona existen todavía tradiciones más fieles al origen del culto a los muertos, ya que conservan la costumbre de llevar en procesión los alimentos para que sean bendecidos por un sacerdote, descendiente generalmente de los antiguos catequistas católicos indígenas, que los acompañaron en su levantamiento en armas.

El rosario católico, con sus oraciones de Padre Nuestros y Ave Marías son desgranadas en maya y castellano, aunque muchas veces, según el sacerdote Camargo Sosa, en la zona más indígena lo hacen también en latín y son cantadas en tono gregoriano. "Quiero manifestar que para la gente es el momento de corroborar el sentimiento de profunda unidad familiar y comunitaria, que va más allá de la muerte. Los difuntos van a bajar y aspirar la esencia del alimento, pero esa vianda, materialmente hablando, será consumida por la demás familia, realizando de esta forma una comunión en la fe, la oración, el cariño y el recuerdo".

En lo referente al pan de muerto, tan tradicional en muchos estados de la República Mexicana, en Yucatán es una intromisión cultural. En el estado no se consume el pan de muerto como parte del ritual de la celebración, allí

Camargo Sosa. "They mistified the concept; which is a way to know and interpret reality. They are two different methods and are not opposite to each other. The myth can be as valid for the knowledge as the concept. They are two different roads, one is long and the other is short; one is more beautiful than the other. One covers the reasoning of the heart, to the feelings. The other looks at the knowledge from the past. We need to learn the truth of the myth. I believe that is the way to be more human. The myth keeps truths, addressing them with experiences."

Camargo Sosa emphasized that the ritual of the procession of the food is currently preserved in the most indigenous region of Quintana Roo, which is the part of the Yucatan Peninsula inhabited by the descendants of the Mayans who revolted in the second half of the Nineteenth Century. In 1846, this rebellion, known as the Caste War (*Guerra de Castas*) lasted well into the beginning of the Twentieth Century and succeeded in controlling a great part of the territory, with the exception of the cities of Merida and Campeche. In that region, traditions still exist more loyal to the origins of the cult of the dead. They maintain the practice of carrying the food in a procession so it will be blessed by a priest, who often is a descendant of the ancient indigenous Catholic catechists who joined them in their uprising.

The Catholic rosary with its "Our Father" and "Hail Mary" is recited in Mayan and Spanish. Although most of the time, according to Camargo Sosa, the most indigenous region recites it in Latin and sings in Gregorian tones. "This is the moment that the people demonstrate deep family ties and a communal unity that transcends death. The dead are going to inhale the essence of the food, but the delicacy, concretely-speaking, will be consumed by the rest of the family, bringing to fruition a communion of prayer, faith, affection, and remembrance."

Regarding the bread of the deceased which is traditional in many Mexican states, in Yucatan the practice is a cultural appendage. Here, the bread of the deceased is not consumed as part of the ritual. Instead you find the *mucbil* chicken and the *chachak-wah*, made out of the corn based dough, which in and of themselves constitutes a meal.

The pre-Hispanic civilizations did not know about bread for the deceased. It was first prepared with the

se encuentran el *mucbil pollo*, el *chachak-wah*, hechos de la masa del maíz y que por sí solos son toda una comida.

Las civilizaciones prehispánicas no conocían acerca del pan de muerto. Se comienza a preparar con la evangelización y es propio del centro del país, surgiendo en el entorno al Valle de México, hacia Michoacán, Hidalgo y Puebla. En Yucatán no pudo ser porque el trigo era escasísimo en la península.

Recuerdos de tiempos pasados

Amilcar Ceh Cih, dueño del Parador Turístico *Ox-Kin-Tok*, en el poblado de Calcehtok, donde vimos todo el proceso de preparación y cocimiento del *mucbil pollo*, recuerda que en casa de su abuela preparaban dulce casero, entre ellos el cacahuate gratinado con azúcar o con mermelada. Con la preparación de mazapán hacían las figuritas para los niños. En cambio, el dulce para la gente grande era de coco molido con pintura vegetal.

"Mi abuela pensaba y creía que las almas de las personas que esperábamos, comían lo que se les ponía en la mesa, porque incluso se evaporaba el chocolate. Después que recogían el pan no permitían que nadie lo tocara, porque ella decía que ya toda la esencia había desaparecido. Lo que se ponía en la mesa no lo consumía la familia". Una costumbre diferente a otros estados de la República Mexicana, donde se comparte entre familiares y amigos y se consumen las ofrendas puestas en el altar.

"El día de muertos para las personas grandes — continúa Amilcar — comenzaba a las tres de la mañana. Los adultos se levantaban a moler el *nixtamal*, ya que los *pibes* se enterraban a las ocho de la mañana, porque la comida para el ánima de los adultos debía de servirse antes del medio día. En aquel entonces le ofrecían a las almas una bebida llamada balché que ellos la hacían. Fermentaban por tres meses la corteza de un árbol del mismo nombre. A continuación añadían agua lluvia, miel y un dulce que se llama panela. Era indispensable que los señores tuvieran ese día su balché.

"Se hacía la primera oración para las almas a las seis de la mañana, llamando a sus familiares ya fallecidos, siguiendo una lista grande en la que incluían los nombres de los tatarabuelos, los abuelos, invitando al finalizar a aquellos

evangelization and is most common in the central region of the country, such as the Valley of Mexico and towards Michoacan, Hidalgo and Puebla. It did not thrive in Yucatan, since in the peninsula, wheat was extremely scarce.

Recollections of Past Times

Amilcar Ceh Cih is the owner of the restaurant *Ox-Kin-Tok* in Calcehtok, where we saw the entire preparation of the *mucbil* chicken. He remembers that they used to prepare homemade sweet desserts at his grandmother's house. Among them were peanuts sweetened in sugar or marmalade. With the preparation of marzipan, they made edible figures for the children. In contrast, dessert for the grown ups was prepared out of ground coconut and vegetable coloring.

"My grandmother thought and believed that the souls of the people for whom we waited ate what was left for them on the table, since even the chocolate evaporated. Once they collected the bread, no one was allowed to touch it because she would say all its essence had vanished. What was left on the table was not consumed by the family." This custom differs from other states in the Mexican Republic where the offerings put on the altar are shared and consumed among family and friends.

"For the adults, the day of the dead," continues Amilcar, "began at three in the morning. The adults got up to grind the *nixtamal* since the *pibs* were buried at eight o'clock in the morning. The food for adult souls should be served before noon. On such occasions, they offered the souls a prepared drink called *balche*. For three months they fermented the bark of a tree by the same name. Then they added rain water, honey, and a sweet called *panela*. On that day, it was indispensable for the men to have their *balche*."

"The first prayer for the souls was carried out at six in the morning when they called out the names of deceased relatives. They observed a long list that included the names of great grand-parents, grand-parents, and finally those who had no family. For these solitary souls, we left food outside of the house hanging upon a kind of ledge."

"They kept in mind the date of a person's death in those days. They believed the souls of those who passed

que no tenían familia. Para las Almas solas se dejaba comida afuera de las casas, colgando una especie de repisa.

"En aquellos tiempos llevaban muy en cuenta la fecha del fallecimiento de una persona, pues tenían la creencia de que el alma del que había muerto unos días antes de *Hanal Pixán*, no tenía derecho a salir, puesto que debía quedarse a vigilar el cementerio. Tampoco tenían derecho los que se suicidaban, ya que al hacerlo perdían el privilegio de ver la cara de Dios".

Este concepto que menciona Amilcar Ceh Cih, es opuesto a las creencias mayas prehispánicas y a la bondad de *Ixtab*, diosa del suicidio por ahorcamiento.

"Recuerdo que compañábamos los *mucbil pollo*s o pibes únicamente con bebidas de chocolate caliente y el último día, el 2 de noviembre, desde las cinco de la mañana toda la gente empezaba a rezarle a sus muertos en el cementerio, quedándose allí hasta que entraba la noche. Para ellos era muy importante permanecer el mayor tiempo posible junto a sus difuntos. Ese día se retiraba todo de la mesa y esperaban los ocho días para volver a recordar a las almas en el *Ochavario*, aunque de una manera más sencilla".

away a few days before *Hanal Pixan* did not have the right to go out; rather they ought to stay behind to watch over the cemetery. Nor did those who committed suicide have this right, since in doing so they lost the privilege of seeing the face of God." This concept mentioned by Amilcar Ceh Cih, contrasts sharply with the pre-Hispanic Mayan beliefs and the mercy of *Ixtab*, Goddess of suicide by hanging.

"I remember that the *mucbil* chicken, or *pibs* were accompanied exclusively by hot chocolate drinks. On the last day, the second of November, beginning at five in the morning, people would pray to their loved ones at the cemetery until night fall. It was essential for them to spend as long as possible with their dead. That day, the table was cleared of everything, and they waited the eight days in order to come back and remember the souls on the *Ochavario*, although in a much simpler way."

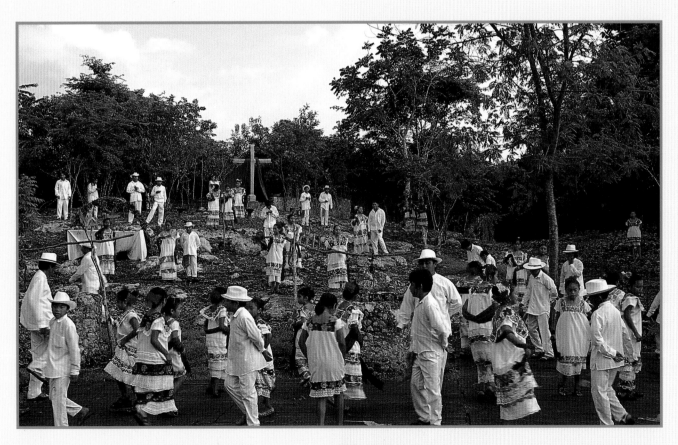

Meditación frente a un altar maya
durante la celebración de Hanal Pixán

El altar es el centro donde se consolida
un recuerdo inspirado: señales de uno mismo;
bordados y alimentos que adornan el abismo
para honrar la costumbre del alma fallecida.

El altar es la mesa completa y compartida
maya, cristiana, azteca... en común sincretismo;
simbiosis de una base de ancestral espejismo
que le ofrece a la muerte el sueño de la vida.

Más allá de las cosas el pozol se consume
agridulce el sentido, la luz intermitente
y no se sabe nada de la forma y el modo

Sólo se sienten brisas que nos traen el perfume
una especie de asombro que anima el inconsciente
es una sacudida... que te hace saber todo.

Julie Sopetrán
(Poetisa española)

Meditation in front of a Mayan altar
during the celebration of Hanal Pixan

The altar is the center that consolidates
an inspired memory: signs from one's self;
embroidery and food that adorn the abyss
to honor the custom of the deceased soul.

The altar is the finished table and shared with
Mayan, Christian, Aztec... in common syncretism
symbiotic foundation of an ancestral mirage
that offers to death the dream of life.

Far beyond anything, the pozol is consumed
a sense of sweet and sour, the intermittent light
and nothing is known of the shape and the manner.

Only the feeling of the breezes that the perfume brings to us
a kind of amazement that encourages the unconsciousness
it is a shaking...as if everything is known to us.

Julie Sopetran
(Spanish Poet)

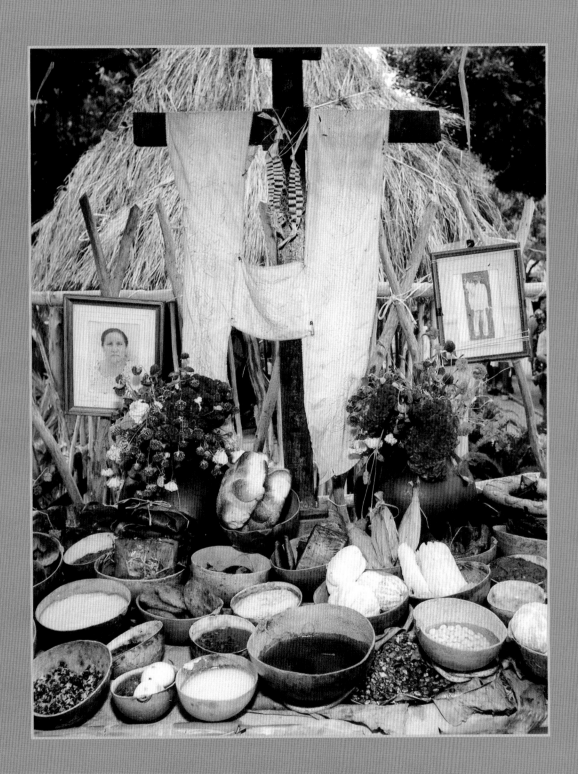

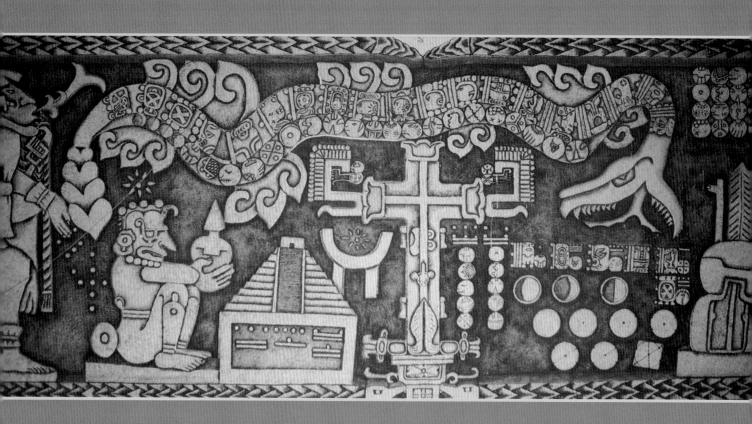

Centro de Investigación Maya Haltun Há

El Centro de Investigación Maya *Haltun Há* (Agua en la piedra hueca), está ubicado en la población de Nolo, a poca distancia de Mérida. Allí se viene realizando desde hace siete años un trabajo de investigación con base científica, tomado directamente de uno de los códices originales que existen, el llamado Precortesiano. Este códice se encuentra en la Biblioteca Real de Madrid en España, pintado con jeroglíficos en colores y mide aproximadamente cuatro metros y medio. En él se encuentra información científica, artística, religiosa, astronómica y ceremonial de la vida mística de los mayas, tanto de la antigüedad como en el presente. Los investigadores son Vicente Martín Llano, fallecido y el antropólogo Miguel Ángel Vergara, quien continúa con gran dedicación esta labor de investigación. Él sigue analizando diferentes aspectos de la ciencia, filosofía y religión, expresando su creencia de que fundamentalmente todo el conocimiento maya tiene dos bases: la ciencia y la religión, ya que era un pueblo que conceptualizaba a base del conocimiento, pero que sentía a través del amor, del corazón.

"Los mayas, considerados como una de las culturas más importantes del mundo, ofrecen la oportunidad extraordinaria de hacernos testigo de sus tradiciones, en este caso, el Día de Muertos, que se traduce como *Hanal Pixán* y que significa 'comida, alimento para almas o espíritus' ", señala Miguel Ángel Vergara.

"Los mayas decían: 'Venimos al mundo para realizar el aprendizaje de la vida'. La gente le teme a la muerte porque no la entiende. Ellos sostenían que para poder morir, hay que saber vivir; para poder nacer, la semilla tiene que morir. Lo corroboraban de una manera muy interesante con el concepto de que 'con la muerte, se mata a la muerte por toda una eternidad'. No se referían a la muerte física sino a la muerte mística, que era la transformación del ego, del pecado, de la parte oscura que llevamos dentro de nosotros. Para los mayas era importante transformar los malos sentimientos, porque para ellos esa era la verdadera muerte: la del ego, la del yo, que lleva a la transformación".

El profundo significado del altar, que se remonta a la época más antigua de los mayas, tiene mucho simbolismo

Mayan Center of Investigation, Haltun Ha

The Mayan Center of Investigation, *Haltun Ha* (water in the hollow stone), is located a short distance from Merida in the town of Nolo. For the last seven years they have been carrying out scientific research examining directly one of the original codexs, called *Precortesiano*. This Mayan codex is found at the library, *Biblioteca Real* in Madrid, Spain. It is painted with colored hieroglyphics and measures approximately four and a half meters. It reveals scientific, artistic, religious, astronomical, and ritual understanding about the mystical life of the Mayans. The researchers include the late Vicente Martin Llano and Miguel Angel Vergara, who continued pursuing this research with great dedication. Vergara analyzes diverse aspects of Mayan science, philosophy and religion, and informs us that all Mayan knowledge has essentially two foundations: science and religion, since their conceptualizing was based on knowledge, yet their feelings were based on love and concerns of the heart.

"The Mayans, considered one of the most important cultures of the world, offer us the extraordinary opportunity to witness their traditions like the Day of the Dead, translated as *Hanal Pixan*, which means, food, nourishment for the souls or spirits," points out Miguel Angel Vergara.

"The Mayans said: 'We came into the world to learn as apprentices of life.' People fear death because they do not understand it. They maintained that in order to die, one must learn to live; to be born, the seed must fall and die. This concept is corroborated in the adage: In dying, the power of death is annihilated for all eternity. They were not referring only to physical death, but to death in a mystical sense, with the transformation of the ego, of sin, of the dark part we carry inside. For the Mayan, it was critical to transform negative feelings, where at last, death became authentic. For it was death to the ego, to the 'I,' that held transformation."

The profound meaning of the altar, which can be traced back to the most ancient Mayans, contains a great deal of mathematical symbolism and astronomical nature, connected with a deep religious syncretism. The symbols connected with the ancient Mayan beliefs are as follows:

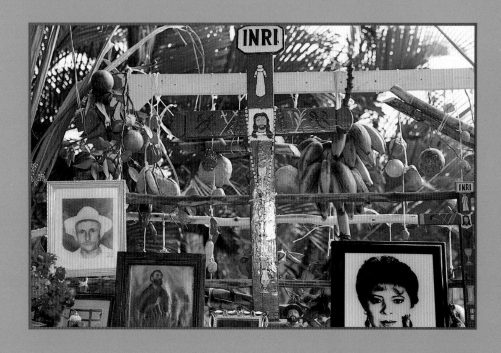

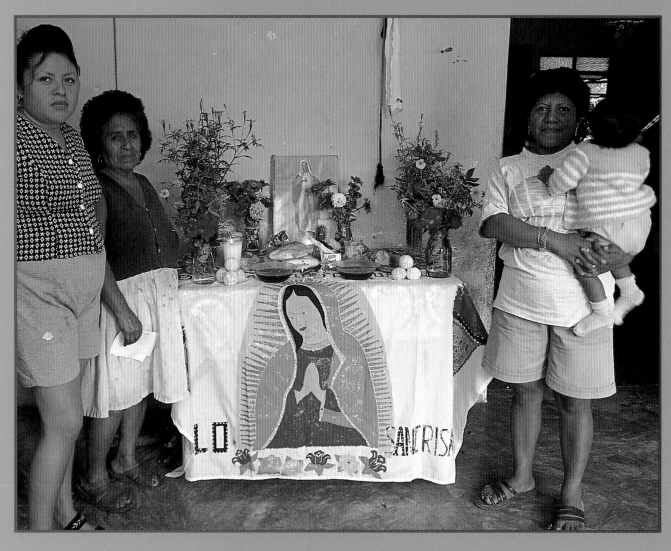

sobre todo de carácter matemático y astronómico, ligado a un profundo sincretismo religioso. Los símbolos relacionados con las creencias mayas antiguas son los siguientes:

La mesa

Con su forma geométrica cuadrada o rectangular, que representa el plano terrenal durante *Hanal Pixán*, es en la mesa donde se coloca la comida para que las almas bajen a alimentarse con la esencia de los alimentos. De acuerdo a la exposición de Miguel Ángel Vergara, los mayas en su lengua hablan del número cuatro, que se pronuncia *can* y que significa también serpiente. Tratan sobre los cuatro puntos cardinales, los cuatro elementos de la naturaleza, las cuatro esquinas del universo, los cuatro movimientos que realiza la tierra con relación al sol y las cuatro edades de la humanidad: la del oro, plata, cobre y actualmente la nuestra, que se conoce como la edad del hierro. Esos cuatro, estudiando profundamente al invertir la palabra *can* se tiene *nac*, que en maya significa límite, lo cual indica, que dentro de esos límites, de esa filosofía serpentina, de ese can, de ese cuatro, se encuentra la base y el cimiento de la sabiduría maya.

The Table

With its square or rectangular geometry symbolic of the earthly plane, the table during *Hanal Pixan* is where the food is left for the souls to descend and nourish themselves with its essence. According to the prose of Miguel Angel Vergara, the Mayans in their language speak about the number four, pronounced *can*, also meaning serpent. It refers to the four cardinal points, the four elements of nature, the four corners of the universe, the four movements the earth makes in relation with the sun, and the four ages of humanity: the age of gold, silver, copper, and presently, our own age, the age of iron. Upon closer examination of the number four, Vergara mentioned that inverting the word *can* gives you *nac*, which in Mayan means limit, philosophically indicating that within the limitations of that *can*, or that four, is the foundation of Mayan wisdom.

White Table Cloth

The table is dressed in a white tablecloth, the color of North, that the Mayans call *xaman*, which is connected with the stars. In their language, there is one star called

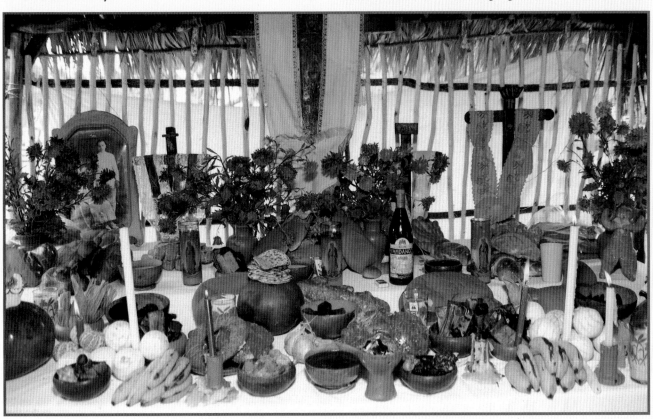

Mantel de color blanco

Se engalana la mesa con un mantel blanco, que es el color del norte, llamado por los mayas *xamán*, y que se relaciona con las estrellas. En su lengua hay una llamada *xamán ek* que es la estrella polar. En los códices se ve la figura de un niño dentro de un glifo, algo muy significativo, ya que él presenta una gran sencillez y pureza en sus ojos brillantes, similares al brillo emanado de las estrellas. Este *xamán*, indica el camino que seguían los antiguos hacia las estrellas, de regreso a su origen. Para los mayas, la muerte de alguien significa el volver a ese contacto con el infinito, en un cambio temporal de un estado a otro.

La Cruz

La cruz que llega a través de la iglesia, es un simbolismo extraordinario que se maneja en todas las culturas del mundo. Existen iglesias y sinagogas en todos los países, en donde se puede observar el símbolo de la cruz en diferentes manifestaciones. "Los mayas la conocían tal como se puede ver en la lápida de Pakal en Palenque. Obviamente esta lápida nos refleja una cruz que es el árbol de la vida: la ceiba, siempre verde representativo de los tres niveles del cosmos. Cuando llegan los españoles a México, se encuentran con que nuestras culturas autóctonas ya conocían el símbolo de la cruz, en una forma diferente, pero con el mismo significado, ya que la cruz alude a la unión del cielo con la tierra, expandiéndose de manera permanente. Es como el hombre mismo, una cruz, que se abre, que da, que recibe, que se conecta a la madre tierra y se propaga", aclara el antropólogo Miguel Ángel Vergara.

Al convertirse a la religión católica los mayas empezaron a pintar en verde, las cruces de madera. Un color que habla de ese árbol, de ese *teol* sagrado o espíritu que vive en la naturaleza que es la ceiba, con un verde similar al color sagrado del jade.

Fotografías

En la mesa, que es representación del tronco de la ceiba y cuyo significado es el plano en el que vivimos, se acomodan las fotografías de las personas que han fallecido. Las fotos guardan parte de esa forma energética del

xaman ek, the North Star. In the codexs you see something very significant: the figure of a boy displaying great simplicity and pureness in his brilliant eyes, similar to the radiance emanating from the stars. *Xaman* (north) reveals the path the ancients followed toward the stars, going back to their origins. For the Mayans, death meant returning and making contact with the infinite; it was a provisional change into another state.

The Cross

The cross which arrives via the church is a special symbol handled in all cultures of the world. You can see it in a variety of appearances in churches and synagogues in all countries. "The Mayans knew this just as it is seen in the tombstone of *Pakal* in Palenque. This tombstone obviously reflects a cross that is the tree of life; the *ceiba*, always green, is a symbol of the three levels of the cosmos. When the Spanish arrived in Mexico, they found that our indigenous cultures already knew the symbol of the cross; in a slightly different way. The cross represents the unifying of heaven and earth, a coming together that opens outward and keeps expanding. It is like humanity, a cross that opens, gives, receives, connects to mother earth, and is then offered," clarifies Miguel Angel Vergara.

In converting to Catholicism, the Mayans began painting their wooden crosses green, a color representative of the sacred *teol* or spirit that lives in nature known as the *ceiba* tree, a green similar to the sacred color of jade.

Photographs

On the table, which is a representation of the *ceiba's* trunk denoting the plane where we live, photographs are arranged of persons who have passed away. The photographs preserve part of the energetic form of the soul that the Mayans called *Pixan*. In some towns in the high Chiapas regions, the people do not allow themselves to be photographed because they believe their spirit is stolen and stays imprisoned in the paper. The photograph is simply a door to memory, remembering the energy of someone called Juana, Jesus, Philip, or Mary; those who return energetically to make contact with their relatives through the pictures.

alma que los mayas llamaban *pixán*. Es conocido que en algunos poblados en las áreas altas de Chiapas, la gente no se deja retratar porque dicen que se les roba el espíritu, quedando impreso en el papel, por eso la foto es simplemente la puerta del recuerdo de la energía de ese ser que en vida se llamó ya sea Jesús, Felipe, Juana o María, quienes vuelven a contactarse energéticamente con sus parientes, a través de sus fotos.

Alimentos

Se aderezan los que más le gustaban a la persona cuando estaba viva. Junto al tradicional *mucbil pollo*, los más comunes son un plato de *chocolomo*, junto con un guiso a base de carne de res con caldo. Se le prepara chocolate y si tomaba refresco, se los coloca allí; si fumaba, no se olvidan de sus cigarros. ¿Por qué? Por la creencia entre los mayas que al ofrecer los alimentos llega espíritu de la persona amada, quien consume, no la parte física, sino la parte vital, la esencia.

Respecto a este punto fueron varias las personas que corroboraron el hecho de que es fácil comprobar que los

Food

Favorite foods are prepared for the arrival of the deceased. Besides the traditional *mucbil* chicken, the most common dishes are *chocolomo* along with a stew of beef broth. Chocolate is prepared, and if the deceased drank refreshments, those too are placed on the altar. If they smoked, cigarettes are included. Why? The Mayans believe that in offering food, the loved ones spirit arrives and consumes its vital part or essence, rather than the actual physical substance.

In this respect, many corroborated with what they took as easily provable fact: that during *Hanal Pixan*, the food offered to the deceased loses its flavor, compared with that of food not offered to the souls.

The Candles

Candles have profound transcendental significance: the light, the flame and sun, our Father that is *Ahau-Kin*, giver of life, as the Mayans expressed it. Without Him, the universe would not exist, of which the sun gives us strength, wisdom, and illuminates our path. This is why

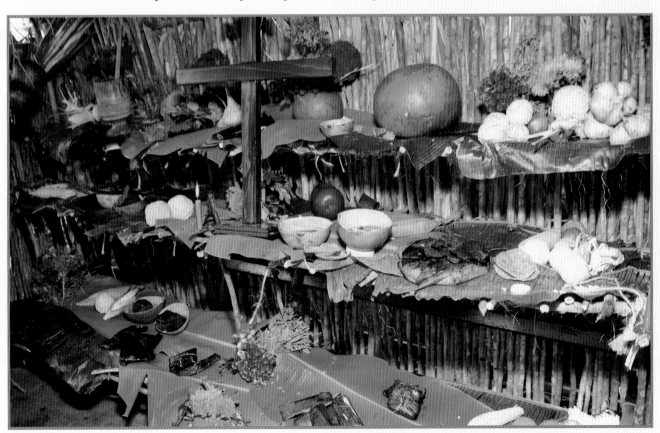

 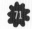

alimentos y frutas que se ofrecen durante *Hanal Pixán* a los difuntos se vuelven insípidos, al comparar el sabor con algo que no ha sido ofrecido a las ánimas .

Las Velas

Éstas tienen un significado profundo que trasciende: la luz, la llama y el sol, nuestro padre, que es ese *Ahau-Kin* dador de vida, como lo expresaban los mayas. Sin él no existiría el universo, ya que el sol nos da la fuerza, la sabiduría y nos alumbra el camino. Es por eso que el 31 de octubre, en las albarradas de los poblados se ponen velas en el camino para señalar a los espíritu que regresan, cómo llegar a su casa, al lugar donde trabajaban, donde tenían su familia. La luz de la llama crea un sentimiento de felicidad, pues iluminan no sólo el camino de las ánimas, sino también a quienes esperan el arribo de las almas de sus seres queridos.

El Incienso o Copal

La misión del incienso o copal (*pom* en maya) es limpiar la atmósfera de la energía negativa de algún espíritu que no esté de acuerdo con lo que se hace en los hogares, en los alimentos que se preparan y en los sentimientos de unción ante el momento tan largamente esperado. El incienso o copal sirve de limpieza física y mental de los pensamientos de todos los concurrentes que asisten a rezar en las casas. Un ejemplo de limpieza de grupos es el que siempre se ha hecho en las iglesias donde antes se usaba braseros que hacían una gran humareda, para purificar la atmósfera mental y conseguir que los concurrentes se interrelacionaran con lo que el sacerdote predicaba. En el caso de *Hanal Pixán*, el incienso abre ese ambiente y permite la comunicación con Dios.

Tamales: Los colores del maíz y el de la ceiba en el universo maya

Hay una leyenda, que aclara el por qué el maíz es la esencia de toda esta cultura. Se dice que la carne del hombre maya fue elaborada con maíz amarillo y blanco mezclado con la sangre de la serpiente. De esa masa, según esta leyenda, nace el hombre maya, lo cual indica por qué en estos pueblos el maíz es el sustento principal.

on October 31st, Mayans place candles on the path in order to guide the returning spirits to the place where they had labored, where they had lived with their families. The light of the candle brings about a feeling of contentment. It illuminates not only the souls path, but the path of those awaiting the arrival of the loved ones soul.

The Incense or Copal

The purpose of the incense (*pom* in Mayan and *copal* in Spanish) is to evoke the feeling of devotion before the long awaited moment, and to cleanse the atmosphere of the negative energy expelled by spirits who disagreed with what was being done at home, or with the preparation of the food. The incense, or *pom* helps with the physical and mental purification of the thoughts of those assisting with prayer in the homes. The notion of group purification is exemplified in the Catholic Church's ancient practice of releasing great clouds of incense smoke from a small container. This was said to purify the mental atmosphere and provide those present with the ability to grasp what the priest was saying. In the case of *Hanal Pixan*, the incense opens this atmosphere and permits communication with God.

Tamales: the colors of corn and the ceiba in the Mayan universe

There is a legend clarifying why corn is the essence of this culture. It is said that the flesh of the Mayan person was made with yellow and white corn, mixed with the blood of the serpent. According to this legend, the Mayan person was created from that dough, which explains why corn is the principle food.

One cannot underestimate the extraordinary symbolism reflected in the colors. The white, yellow, red, black and violet corn are manifestations of the colors that comprise the Mayan concept of the universe. For the ancient inhabitants, the Mayan universe was represented by four colors. Red is for the East where the sun appears to begin its solar journey toward the West; where it then hides and is represented by the color black. White is symbolic of the North. The color yellow, represents the South where the fields of cultivation were discovered and burial implements produced. A fifth color, constituting the essence or center of the universe, is the green of the *ceiba* tree.

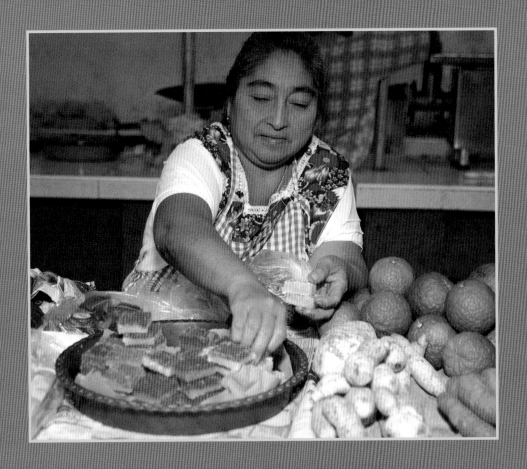

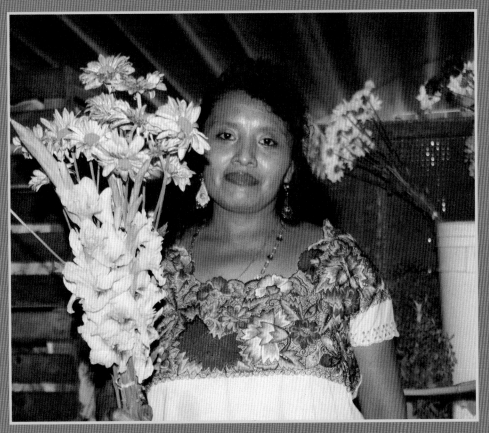

No se puede pasar por alto el simbolismo extraordinario que se refleja en los colores. El maíz blanco, amarillo, rojo, negro o violeta, muestra los cuatro colores que reflejan el universo maya. Para los antiguos pobladores, éste estaba representado por cuatro colores: el rojo simboliza el este, por donde sale el sol, hace su elíptica solar hacia el oeste, donde se oculta, siendo personificado por el color negro. El norte está encarnado por el blanco; el sur, donde se encontraban los campos de cultivos con las sementeras, se personifica por el color amarillo y el centro del universo, que constituye el quinto punto, la quinta esencia, está en el color verde de la ceiba.

Los dulces y las jícaras

Se dice que el azúcar endulza la vida, ayudando a vivirla gozosamente. Al efectuarse esa reconexión con los espíritus de sus antepasados, de sus familias, los yucatecos sienten esa alegría interior y el azúcar es un símbolo de esa felicidad: de la dulzura y el placer que les da recibirlos.

En el altar también se utilizan unas jícaras pequeñas que se llaman *luch*, que deben ponerse en número de tres o nueve. Se utilizan nueve de esas vasijas llenas con ya sea con chocolate o de una bebida preparada de maíz llamada *saka'*, o cualquier otra que los familiares deseen ofrendar dentro de las vasijas.

El número nueve es muy importante en la vida de los mayas porque está relacionado con los nueve señores del tiempo. Calcularon que 260 más 13 (los niveles del *Oxlahuntikú*), es exactamente el tiempo que requiere un ser humano para nacer. El número nueve también está relacionado con el proceso de engendrar, concebir y nacer, porque durante el período de los 260 días transcurren nueve lunas llenas. Además existe un significado calendárico profundo y matemático del cosmos relacionando los nueve planetas del sistema solar. Y por supuesto, los mayas antiguos decían que en el corazón de la tierra habían nueve dimensiones, que eran las dimensiones del *Xibalba*, a donde bajaban las almas para purificarse.

Los mayas llamaban al infierno el *Metnal*, o el mundo de las grutas y cuevas, que eran lugares de limpieza y transformación. Para que el alma pudiera ascender hasta lo más alto de los cielos, primero necesitaba purificarse. ¿Dónde? En el *Xibalba* regido por *Ah-Puch*, el Señor de

Jícaras (Gourds) and Sweets

It is said that sugar makes life sweeter and helps one to live life with delight. In reconnecting with the spirits of their ancestors and relatives. Sugar is a symbol of this happiness, of the sweetness and pleasure it gives them to welcome their loved ones.

Also used on the altar, are small *jicaras* called *luch* that should be placed in numbers of three or nine. Nine of these containers are filled with a chocolate drink prepared from corn called *saka'*, or with anything else the relatives want to offer in the pots.

The number nine is very important in the life of the Mayans because it is connected with the nine gods of time. They calculated that two-hundred-and-sixty plus thirteen (the levels of *Oxlahuntiku*) was exactly the time required for the birth of a human being. Also, the number nine is connected to the process of human conception and birth, because during the period of two hundred and sixty days, nine full moons elapse. In addition, there exists a strong calendar link and mathematical connection between the cosmos and the nine planets of the Solar System. And of course, the ancient Mayans expressed that in the heart of the earth there were nine dimensions, the dimensions of *Xibalba*, where the souls descend to be purified.

The Mayans called hell, *Metnal*, or the world of grottos and caves which were places of cleansing and transformation. So that they could ascend to the highest of heavens, they first needed to be purified. Where? In the *Xibalba*, which is ruled by *Ah-Puch*, the God of Death, represented in the codexs as a skeleton.

Among the adults, death is discussed differently than the way we imagine it. They personify it as a beautiful kindhearted angel that cuts the astral cord of the physical body, separating it from the internal or spiritual body. In this way, the stuff of matter would carry out its mission of nourishing Mother Earth, leaving the spiritual body to ascend to the heavenly regions.

Hanal Pixan: A Reflection of the Human being

The Mayans used to say that the human being is made up of three parts. The physical body is called

 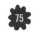

la Muerte, que ellos lo dibujaban en los códices como un esqueleto.

Entre los mayores se habla de que la muerte no es como la imaginamos. Ellos la personifican como un ángel muy bello y bondadoso, que corta el cordón astral del cuerpo físico separándolo de los cuerpos internos o espirituales, para que así la materia cumpla su función de alimentar a la madre tierra, dejando que los cuerpos espirituales asciendan a las regiones del cielo.

El Hanal Pixán: reflejo del hombre

El maya decía que el hombre consta de tres partes: el cuerpo físico al que llamaba *huilik lil*, que significa ser vibrante, que puede ser visto porque los átomos vibran a determinada velocidad, lo mismo que ocurre con los animales y las plantas. Si se cambia la vibración desaparece ese objeto y se convierte en otra sustancia.

El segundo aspecto es el alma, la conciencia, a la que llamaban *pixán*. Se la gana o pierde, se puede ser bueno y acumular sentimientos positivos en la conciencia, pero también puede ser al revés: ser malo y acumular vibraciones negativas. El alma tiene una forma temporal, porque vive la experiencia del día y con ella se forma por medio de lo que gana y aprende. A ese camino de experiencias del alma, le llamaban *Ukanil Kuxtal*, que significa el aprendizaje de la vida, porque venimos a este plano de existencia a aprender algo que no logramos pasar en vidas precedentes. Debido a eso el examen se repite una y otra vez y hasta que no se logre superar una determinada situación, esa alma regresará a la escuela del gran planeta que vivimos, que es la tierra.

En el tercer nivel, el más elevado es el espíritu, al cual los mayas llamaban *Kin*, que significa "Ser del Sol", gota de luz, de energía que se desprendió del corazón del sol y que nadie, absolutamente nadie ni nada puede dañar. No importa la posición que la persona tenga en la vida, puede ser rico, pobre, ser de cualquier nacionalidad o religión, el *kin* permanecerá incólume y puro, hasta la eternidad.

Al recordar el alma de los fallecidos, honrando su recuerdo a través de los altares, ofrendas y ceremonias religiosas, el Hanal Pixán se convierte en el reflejo de las tres partes del hombre: el cosmos - espíritu, la superficie - cuerpo y el inframundo - alma. Y cada año, a través de los

huilik lil, meaning vibrating and alive. This body can be seen since the atoms vibrate at a determined speed. The same happens with animals and plants. If you change the vibration, the object disappears and is converted into another substance.

The second aspect is the soul, the conscience, called *Pixan*, can be earned or lost. One can be good and accumulate good feelings in the conscious, but this process can be reversed also. One can be bad and accumulate negative vibrations. The soul has a temporary form since it resides in the experience of the day, and with it, is shaped by what it learns and gains. This path of experience of the soul called *Ukanil Kuxtal*, means life apprenticeship. We arrive on this plane of existence to learn something we are unable to overcome in our former lives. That is why the trials are repeated and until one manages to overcome a given situation, the soul will keep returning to the school of the great planet we live on, called Earth.

The third level, the highest, is the spirit that the Mayans call *Kin*, which means "part of the sun," a drop of light or energy dispersed from the heart of the sun and which absolutely nothing or no one can harm. Life position and level are irrelevant. One could be rich, poor, have any nationality or religion, but the *Kin* will remain pure and untouched for all eternity.

In recalling the souls of the dead, honoring their memory with altars, offerings and religious ceremonies, *Hanal Pixan* is converted into a reflection on the three aspects of the person. The cosmos, spirit; the outside surface, body; and the underworld, soul. Each year, through the rites, a connection with those spirits is acknowledged, bidding them to descend and enjoy another moment with their relatives.

The Mayans used to say that someone who dies never departs. Instead, he/she travels to another dimension and open another door where the living cannot go. One day they will pass through it and discover there is resurrection behind the mysteries of death and transformation. Part of the reason we return to this earthly plane is to understand why we are on this planet, the purpose we were born and our call to fulfill it.

In understanding death, it becomes meaningful. Who does not comprehend death does not compre-

rituales se establece la conexión con esos espíritus, llamándolos para que bajen a disfrutar otra vez con sus familiares.

Los mayas decían que alguien que muere nunca se va, que viaja a otra dimensión, que abre otra puerta a la cual los vivos no pueden entrar, pero un día pasarán por ella y conocerán qué hay detrás del misterio de la muerte, del misterio de la tranformación, que es la resurreción del hombre. Parte de la misión por la que regresamos a este plano terrenal es llegar a la comprensión del por qué estamos en este planeta, por qué nacimos y cuál es el cometido que debemos desarrollar.

Al comprenderlo, la muerte tiene un significado. Quien no entiende la muerte, no comprende la vida y quien no la percibe en su infinito significado no desentraña la muerte. En esa dualidad los dos polos están unidos en la experiencia del alma *Ukanil Kuxtal*, o aprendizaje de la vida. Decían "los hombres buenos, que hicieron mucho por la humanidad, por sí mismos, por expandir este conocimiento y por ayudar a otros van a las ramas de la ceiba, se sientan en su tronco para gozar bajo su sombra por milenios la felicidad de estar en contacto

hend life; and who fails to understand life, fails to understand death. In this duality, the two poles are unified in a process the Mayans call *Ukanil Kuxtal*, or life apprenticeship. They used to say: "Good men who do a great deal for humanity or for themselves, who increase knowledge and help others, they go to the branches of the *ceiba* where they sit on its trunk under the shade and enjoy for millenniums the delight of being in contact with the Creator of life," remarks Miguel Angel Vergara.

Altar contest

Every year, an altar contest gathers delegations from statewide municipalities to the Plaza Grande in Merida. It is a cultural spectacle worthy of recounting, based on the religious concept of *Hanal Pixan* and organized by the Cultural Institute of the Yucatan Government. Representatives of respective municipalities who are winners of local altar contests are invited to travel to the capital to participate at the statewide competition.

con el Creador de la vida", comenta con gran convicción Miguel Ángel Vergara.

Concurso de Altares

En un despliegue cultural, basado en el concepto religioso de *Hanal Pixán* y organizado por el Instituto de Cultura del Gobierno de Yucatán, se celebra todos los años un concurso de altares que congrega en la Plaza Grande de Mérida a delegaciones de los municipios del estado. Quienes llegan a representar su respectiva entidad municipal han pasado previamente por un concurso local, del cual los creadores del altar que recibe el reconocimiento como el mejor, viajan a la capital del estado para participar en el concurso a nivel estatal.

La Plaza Grande se convierte en escenario donde la tradición de los altares palpita en cada uno de los elementos que los componen, destacando las imágenes religiosas junto con las fotografías de los fallecidos, las oraciones que se rezan al pie de ellos, la comida en la cual sobresale el *mucbil pollo* y la música religiosa, pero sobre todo resalta el deseo de compartir la tradición informando a los espectadores el significado de cada uno de los elementos presentes en la mesa.

Mientras se escucha la música tradicional sobresale la voz de la narradora: "La cruz verde representa la ceiba, que los mayas consideraban como el árbol de la vida. Se le pone un collar de semilla para los malos vientos de los niños. Se colocan hojas verde de plátano y flores de color amarillo. No se acostumbra comida en caldo, puesto que es necesario preparar alimentos sólidos para que las almas tengan forma de transportarlo, sin que se les caiga. La comida debe ser preparada de acuerdo a los gustos del fallecido".

En la descripción de la población de Chumayel se mencionaba que si "el altar es para un hombre se ponen cuatro jícaras y si es para la mujer van tres jícaras, porque ella se sienta sobre la banqueta de tres patas para moler el maíz y hacer las tortillas, en tanto que el hombre hace su trabajo y come sentado ante la mesa".

En otro de los altares escuchamos: "Se pone la sal para que atraiga a las almas malas, el huevo las encierra y se lo pone sobre la ceniza, para que el fuego purifique esa alma y así ya pueda pasar a la ofrenda. Se colocan flores de diferentes colores para los adultos para guiarlos cuando se

The Plaza Grande is converted into a stage where the altar tradition palpitates. Religious images speckled with photographs of the dead are underscored. Among them are favorite prayers of the dead placed at their feet as well as food, of which, *mucbil* chicken is the most striking. The most remarkable feature, however, is the disposition to share the tradition, wherein the significance of each element at the table is willingly explained to interested spectators.

While the traditional music plays in the background, a narrator's voice stresses: "The green cross represents the *ceiba*, which the Mayans considered the Tree of Life. On it, you put a necklace of seeds for the bad winds of the children. There you place green banana leaves and yellow flowers. Making broth was unusual since it was necessary to prepare solid foods for the souls to transport without spilling. The food should be prepared according to the tastes of the deceased."

For example, in the description representing the town of Chumayel, it is mentioned that if "the altar is for a man, four calabash cups are placed, and if it is for a woman, three calabashes. For she sits on a stool with three legs to grind the corn and make the tortillas, while the man does his work and eats seated before a table."

At another altar we heard: "You place the salt so it attracts the bad souls. The egg captures them and places them in the ashes so the fire can purify them and they can move onto the offering. Flowers are arranged in colors that will guide the adults when the candles go out, to illuminate their path. The yellow flowers are for the children. A colored candle is placed for each deceased child in the family."

Each group of altar creators and spectators gives off its own positive vibrations. Just a short distance away you read: "They place *mucbil* chicken, pumpkin desserts, marzipan, cazave desserts eaten with honey or burnt sugar. Added are traditional fruits of Merida, which include the grapefruit, the bitter orange, which is used with cilantro and pepper to prepare a relish called *Xek*; *atole nuevo* made with the pulverized grain of young corn and a little bit of sugar. You can't forget to set the *pibinal* (corn buried and cooked in the earth) on the table.

On an altar from Felipe Carrillo Puerto High School, a young student offered the following information: "You

 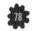

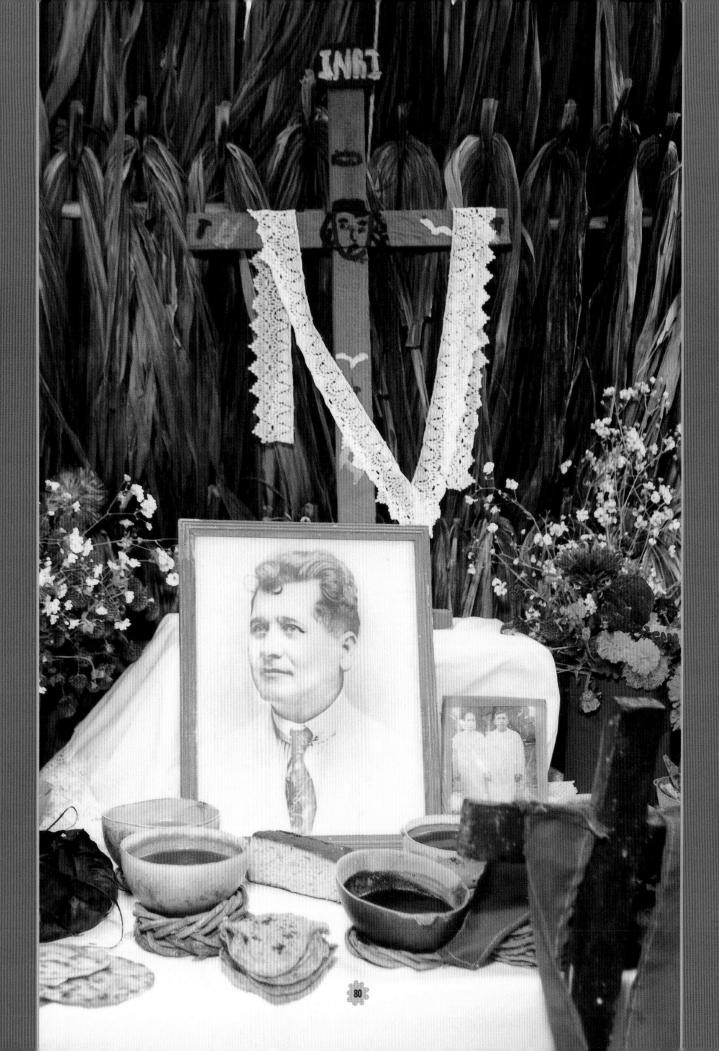

van y las velas para iluminar su camino. Las flores amarillas son para los niños. Por cada niño fallecido en la familia se pone una vela de color".

Más allá, disfrutando en nuestro recorrido de las vibraciones positivas que emanaban cada uno de los grupos, creadores y espectadores del altar, se leía: "Se ponen *mucbil pollo*, dulce de calabaza, mazapanes y dulce de yuca, que se come con miel de abeja o azúcar quemada. Se añaden las frutas tradicionales de Mérida que son la toronja y la naranja de china con la que se hace un preparado que se llama *Xek*, con cilantro y chile. Atole nuevo hecho con los granos de maíz tierno, molido y un poco de azúcar. No hay que olvidarse de colocar en la mesa el *pibinal* (elote enterrado y cocido en la tierra)".

En el altar de la Preparatoria Felipe Carrillo Puerto, un joven estudiante ofreció la siguiente información: "Se ponen cuatro jícaras, una en cada esquina para representar los cuatro puntos cardinales donde el hombre trabajaba. Se sitúan en el centro tres jícaras con chocolate, que representan los fogones donde la mujer se sentaba a tortear. Llevan 23 jícaras de comida de relleno negro, trece arriba representan los dioses del paraíso u *Oxlahuntikú* y los nueve abajo a dioses de la noche o el inframundo, llamados *Bolontikú*. La cruz verde simboliza la unión de la religión católica con la religión maya, ya que consideraban a la

place four *jicaras* (calabash cups) in each corner to be a symbol of the four cardinal points where man works. In the center, you place three *jicaras* with chocolate that represents the range where the woman would sit to make tortillas. They carry twenty-three *jicaras* of *relleno negro*, the thirteen above represent the Gods of Paradise, of *Oxlahuntiku* and the nine below, the Gods of Night, or the underworld, called *Bolontiku*. The green cross is a sign of the union of Catholicism and the Mayan religion, since they considered the *ceiba* as a sacred tree. Those who in life were good, remain on its branches to enjoy the abundance of food, goods and all one can desire. On the table of offerings, one puts salt and the water, which means the origins of life. There are seven piles of thirteen tortillas in reference to the thirteen months of the religious calendar, twenty days each. The solar calendar had 18 months of twenty days, the first was two-hundred and sixty days, and the second was 360 days plus the *Huayeb*, a period of five ill-fated days. Also, there are the *pibs* that are newly prepared in eight days when the souls return to their day of rest. That celebration is known as the *Bix* or *Ochavario*."

Several altars had the green cross decorated with a Mayan *huipil*, such cases exemplified mankind's relationship with the cross. In other cases you observe a band

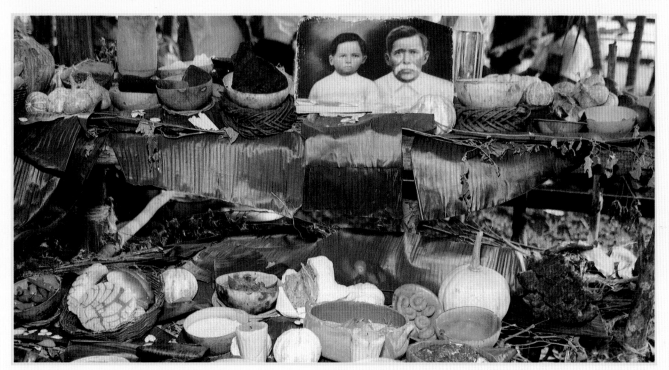

ceiba como el árbol sagrado, permaneciendo en sus ramas los que en vida fueron buenos para difrutar de abundancia en comida, bienes y todo lo que se puede desear. En la mesa de la ofrenda se pone la sal y el agua que significan el origen de la vida, hay siete montones de trece tortillas en referencia a los trece meses del calendario religioso de 20 días cada uno. El calendario solar tenía 18 meses de veinte días, el primero era de 260 días y el segundo de 360 días más el *Huayeb*, período de cinco días aciagos. También están los pibes, que se prepararán nuevamente dentro de ocho días cuando las almas regresan a su lugar de descanso. Esa celebración se la conoce como el *bix* u *ochavario*".

Varios altares tenían la cruz verde adornada con un huipil maya, en unos casos uno pequeño representando la relación que existe de la gente con la cruz; en otros se observaba una franja bordada de flores, similar a la que va en el vestido de la mujer, la cual demuestra la relación de las personas con la naturaleza, como una señal del respeto que los mayas tienen por el equilibrio que debe existir en el campo, puesto que para ellos la selva representa vida.

Cada uno de los altares que participaron en el concurso en Mérida estaba dentro de casitas hechas con *koloc-che* (palos delgados de madera), al estilo de la viviendas mayas. No faltaba en ellas la luz de *kanasin*, una vela en la puerta de la casa para guiar a las almas a que encuentren su camino hacia el altar.

Hay que anotar, que en poblaciones como Nolo, donde visitamos varios hogares, nos informaron de la costumbre que tienen los habitantes del pueblo de efectuar un intercambio de comida entre los vecinos a las doce del día. A esa hora también se cubre la mesa del altar con comida y se espera hasta las cuatro de la tarde, que es el momento que la familia reza sus oraciones para a continuación consumir los alimentos. En esta población el altar queda permanentemente puesto todo el mes de noviembre, en una especie de *ochavario* extendido, al final del cual se preparan y cocinan nuevamente los *pibes* como despedida a las ánimas.

El espíritu de los aluxoob en la tradición del Hanal Pixan.

En la tradición maya, unos seres que se llaman *aluxoob* (aluxes), los que conocemos como duendes, son relacionados con los niños y al igual que ellos, los *aluxoob* hacen

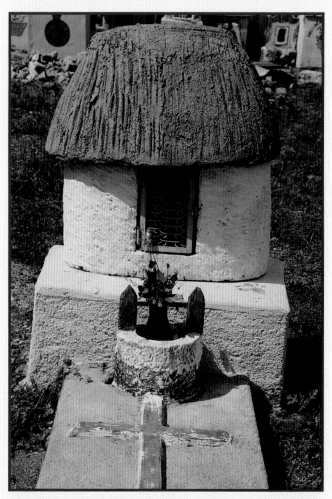

embroidered with flowers similar to what adorns dresses. It is the forest representing life and expresses mankind's relationship with nature. It is a Mayan sign of reverence for the balance meant to exist in the land.

Each altar that participated in the contest in Merida was surrounded by a little house made with *koloc-che* (thin wooden sticks), in the style of the traditional Mayan dwellings. One item invariably present was the *kanasin*, a lit candle placed at the door of the house for guiding souls on their way to the altar.

Notably, towns like Nolo, where we had visited several homes, told us about the custom of exchanging food among neighbors at noon. At that hour, they cover the altar table with food and must wait until four o'clock in the afternoon, when prayers are said and then the food is consumed. In Nolo the altars stay mantled throughout the month of November in a kind of extended *Ochavario*, at the end of which, new *pibs* are cooked in a farewell to the souls.

travesuras y ruidos. En Chichén Itzá, en el Templo de las Mesas, que está al lado del Templo de los Guerreros, en la parte más alta de unas columnas, ellos aparecen grabados sobre piedra, comenta Miguel Ángel Vergara. Nos dice que estos seres se divierten mucho sacando de sus cabales a las personas, por ello en los terrenos donde está ubicado el Centro de Investigación Maya, su fundador, Martin Llano, hacía un ritual en el cual les ofrecía una bebida llamada *saka'*, hecha de maíz semi cocido. Preparaba entre nueve o trece jícaras individuales, invitándolos para que tomaran la parte vital de ese atole. Exactamente tal como hoy sucede con el tamal, el chocolate o la galleta, que se pone en la ofrenda.

Es posible que con las ofrendas que se hacían a los duendes, la del 31 de octubre, fecha que se recuerda a los niños, se unan los conceptos de los mayas y las experiencias que hasta el presente tienen muchos habitantes de Yucatán con estos espíritus parecidos al de los niños, que muchos ven como símbolo de pureza e inocencia. Expresan que el *aluxoob* es así porque habita y refleja el espíritu de la naturaleza. Se cree que en todo Yucatán más del 90% de las personas han tenido algún tipo de encuentro con estos seres, sobre todo en el campo. Algunos los pueden ver, otros no. Son los *aluxoobs* quienes deciden de quién se dejan ver "ya que algunas personas pueden enfermarse por la impresión que causan".

Para otros el *aluxoob* es viento, el espíritu que representa la fuerza y energía de la naturaleza. "Tenemos que estar en contacto con esa naturaleza que nos rodea por eso, siempre que uno va a un lugar maya, ya sea una zona arqueológica o gruta, lo primero que se hace es pedir permiso a través de una oración. Igualmente, al salir del lugar se agradece por habernos permitido visitarlo. Este ritual individual es parte del conocimiento que está muy ligado a los *aluxoob*, ya que cuando no se los reconoce, conciben travesuras para recordarnos que estamos cometiendo un error al no tomarlos en cuenta", nos dice Miguel Ángel Vergara.

Vigencia de la celebración de Hanal Pixan

El sacerdote Camargo Sosa menciona que la celebración de *Hanal Pixán* en todas sus manifestaciones es más vigente en la zona rural que en la zona urbana. Se

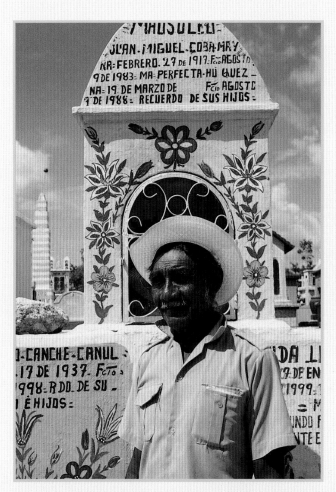

The Spirit of the Aluxoob in the Hanal Pixan Tradition

In the Mayan tradition, *aluxoob* (*aluxes*), known to us as gnomes or goblins, are associated with the children, and like them, they make mischief and noises. In *Chichen Itza* they are recorded in stone in the highest part of some columns in the Temple of the Altars next to the Temple of the Warriors, Miguel Angel Vergara says.

He explains that these beings amuse themselves a good deal by driving people crazy. Martin Llano, founder of the Center of Mayan Research, conducted a ritual around the center, where he offered the *aluxoob* a drink called *saka'*, made of semi-cooked corn. Between nine to thirteen individual *jicaras* were offered, inviting these *aluxoob* to drink the vital part of that *atole* exactly as occurs today with the tamale, chocolate, or biscuit set as part of the offerings for the deceased.

It is possible that with offerings made to the goblins on the same day set aside to remember the children on the

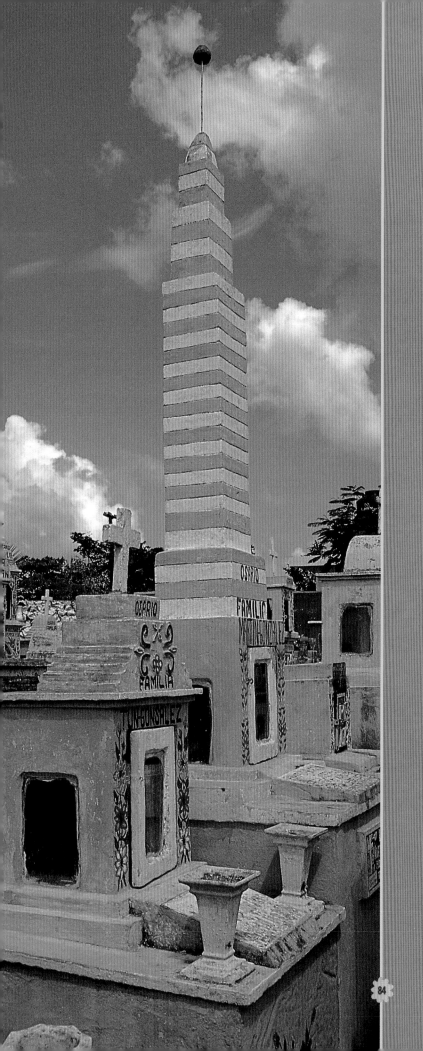

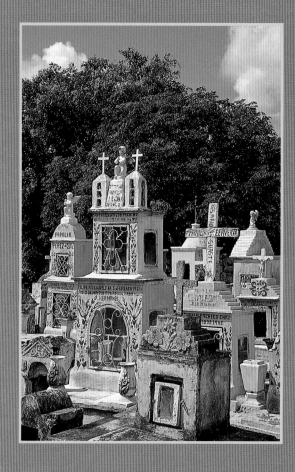

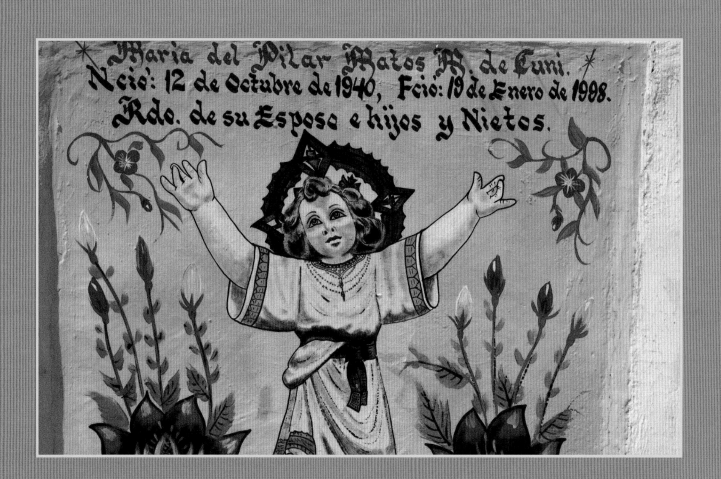

destaca en las clases económicamente menos fuerte y en la más fuerte, opina que se está perdiendo en la clase media. Una de las razones que él ofrece es que los padres de aquellas personas de nivel económico elevado tenían o tienen propiedades rurales. Al ser atendidos estos niños por nodrizas mayas crecieron en contacto con los ritos de ellas, aprendiendo también su lengua y sus costumbres.

Refiriéndose a la necesidad de orar, él sostiene que "cuando se hacen altares y no se reza, la ofrenda se convierte en objeto de decoración. Como yucateco no lo acepto, porque no ayuda a mantener la tradición que nos identifica y con la que enriquecemos a la humanidad, sobre todo ahora que los satélites y todo un sistema informático mundial ha hecho de nuestro mundo una aldea, dando lugar a que las costumbres se conozcan a pesar de su distancia física. Si se honra a los muertos, los pueblos están vivos. Si cocinan, adornan y rezan para ellos es porque tienen esa convicción. En los pueblos pequeños la tradición está más pura, en las ciudades grandes la mayor parte de la población la confirma siguiendo lo establecido, pero ya se ha mezclado con elementos occidentales. La costumbre de celebrar Día de Muertos, todavía vigente en muchos habitantes de Yucatán, la mantendremos como una parte constitutiva y vital del alma de nuestro pueblo, esa alma mestiza yucateca que es la unión

thirty-first of October, the two might fuse together in the mind of the townspeople. That is, the *aluxoob* may take on characteristics that residents typically attribute to children, such as purity, liveliness and innocence. They say the *aluxoob* are this way because they inhabit and reflect the spirit of nature. In Yucatan, it is believed that more than ninety percent of the people have had some kind of encounter with these beings, particularly in the fields. Some can see them and others cannot. The *aluxoobs* are who decide who they will allow to see them, "since some people can get sick from the impression they cause."

For others, the *aluxoob* are wind, spiritually representing the force and energy of nature. "We must be in contact with the nature surrounding us. For this reason, when one goes to a Mayan archaeological zone or grotto, the first thing done is a prayer to request permission to be there. Upon leaving, one similarly gives thanks for having been permitted to visit. This individual rite is strongly linked to the belief that the *aluxoob*, if gone unrecognized, will conceive mischief to remind us that an error was committed in not minding them," says Miguel Angel Vergara.

The force of the Hanal Pixan celebration

The priest, Camargo Sosa, reports that the *Hanal Pixan* celebration in all its manifestations, is more visible

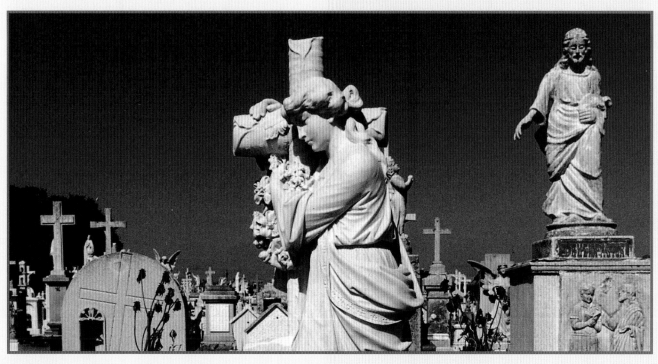

de esas dos grandes culturas, la maya y la española. La maya sigue presente en sus descendientes, al igual que en sus creencias y en sus tradiciones".

Visita a los cementerios

El 2 de noviembre los yucatecos visitan los cementerios, es entonces cuando se honran los restos mortales de una manera más directa, aprovechando la oportunidad para limpiar y decorar las tumbas.

La ceremonia principal es sin duda alguna la misa que ofician los sacerdotes. Sin embargo, en aquellos lugares donde no se cuenta con ellos están la rezadoras mayas, consideradas como un puente entre la tierra y el cielo, son ellas las que realizan el ritual de la oración no sólo en los cementerios, sino también yendo de casa en casa. Como religiosas, participan en los eventos más importantes de la vida de sus comunidades, al ser las encargadas de orar en bautizos, cumpleaños y funerales.

El recorrer iglesias y cementerios el dos de noviembre, nos hizo estar conscientes de que en ambos sitios la presencia de los católicos era mucha. Parte de la costumbre es dar una lista al sacerdote con los nombres de los fallecidos, para que él la lea durante la misa, ya que los familiares quieren que el nombre y apellido de su difunto lo oiga Dios pronunciado por el intermediario entre Él y los hombres.

Diferente a otros estados de la República Mexicana, en Yucatán no se acostumbra comer en los cementerios. La comida se hace en las casas el primero de noviembre, como hemos mencionado.

A una hora de distancia de Mérida se encuentra Izamal, una bella y tranquila ciudad colonial fundada, según la leyenda, por *Itzamná*, el dios que descubrió la fibra del henequén y sus beneficios. En el año 2002 esta ciudad fue incluida en el Programa de Pueblos Mágicos, impulsado por la Secretaría de Turismo del Gobierno Federal, colocándola como uno de los destinos turísticos más importantes del Mundo Maya. Muy cerca de Izamal se encuentra el cementerio del pueblo de Hoctún, que cuenta con una población mestiza.

Tres días antes de la celebración de *Hanal Pixán* acudimos allí para observar el detalle del decorado de las tumbas pintadas con vivos colores, al igual que la originalidad de sus diseños que se construyen sobre ellas, como el caso

in rural areas than urban ones. It is emphasized more in lower and upper, rather than in middle socio-economic classes. He considers it is being lost in the middle class. One reason he cites is that those from the property owning upper classes had their children cared for by Mayan caregivers, and hence were raised in close contact with the rites, learning the language and customs.

Regarding the need to pray, he comments, "when the altars are prepared and no prayer is made, the offering turns into a mere object of decoration. I don't accept this. It does not help maintain the tradition with which we enrich humanity and identify. Especially now, with the satellites and global information systems that have made a village of our world and created a place for customs to be known despite physical distance. If the dead are honored, the towns are alive. If they cook, decorate and pray for the dead, its because they have that conviction. In the small towns, the tradition is more unadulterated. In the large cities, the majority of the population follows what is established, but it has already been mixed with Western elements. We will continue the Day of the Dead celebration, still palpable in much of our inhabitants, as a vital part of the soul of our towns; that cross-breed Yucatecan soul which is a union of those two great cultures, the Mayan and the Spanish. The Mayan remains present in its descendants, just as in its beliefs and traditions."

View of the Cemeteries

Yucatecans visit the cemeteries on the second of November. Its then the mortal remains are honored in a more direct way and the opportunity is taken to clean and decorate the graves.

The principle ceremony, without a doubt, is the mass offered by the priest. Nevertheless, in places that do not count on priests, there are Mayan prayer-ladies, considered a bridge between heaven and earth. They are the ones who carry out prayer rituals in the cemeteries and also from house to house. Extremely religious, they participate in the most important events of the community, being the ones in charge of praying at baptisms, birthdays and funerals.

Touring the churches and cemeteries on November 2nd made us aware of a large Catholic presence. Part of

de una réplica en miniatura de la Torre Latinoamericana. Al observarla, no se puede dejar de pensar que la persona enterrada bajo ella, posiblemente viajó a la Ciudad de México, se maravilló ante ese edificio y pidió a sus familiares que pusieran una sobre su tumba. Fue aquí donde observamos también la costumbre que todavía tienen algunos habitantes de la península de abrir las cajas donde reposan los restos mortales y con un cepillo limpiar los huesos, envolverlos en servilletas bordadas y volverlos a dejar en el ataúd, como parte del ritual de limpieza, que comienza en las casas y continúa en el panteón.

En la parte de atrás del cementerio de Hoctún, sobre la tierra color café, resaltan los tonos azules y verdes que sirven de marco para los dibujos de flores pintados de muchos colores sobre algunas de las tumbas, en otras se ven las imágenes religiosas de la Virgen de Guadalupe o un ángel con los brazos extendidos hacia arriba. Destacan, también las viviendas mayas pequeñitas, con paredes blancas redondeadas, el techo de guano color café y la puerta pintada en color celeste. Al fondo, contra la pared blanca, en contraste con la intensidad azul del firmamento y el verde de unas palmeras que dejan asomar sus ramas desde el otro lado de la cerca, están los nichos igualmente pintados de azul claro, verde y blanco.

En el Cementerio General de la ciudad de Mérida la actividad es intensa el primero y dos de noviembre. Muchas de las tumbas cuentan con tres niveles: la parte inferior, en la tierra, es el sitio de la sepultura. Después de unos años los restos son colocados en el segundo nivel, en una especie de urna, muchas veces con diseños especiales y en el tercer nivel se ponen las imágenes religiosas de la

the *Hanal Pixan* custom is to give the priest a list of the names of the dead to read during Mass. The relatives want God to hear the first and last name of the deceased uttered by the intermediary between Him and the people.

Unlike other states of the Mexican Republic, the people of Yucatan are not accustomed to eating in the cemeteries. The food, as previously mentioned, is made at home on November first.

One hour from Merida is Izamal, a calm, beautiful colonial city founded by *Itzamna*, which according to legend is the god who discovered the fiber of agave and its benefits. In the year 2002, this city was included in the program of enchanted towns initiated by the Federal Secretary of Tourism, identifying it as one of the most important tourist destinations in the Mayan world. Very close to Izamal, there is the cemetery of the town of *Hoctun*, which is comprised of a mestizo population.

Three days before the *Hanal Pixan* celebration we roamed about observing the details of graves decorated with vibrant paints, comparable in originality to the designs constructed on top of them, as in the case of a miniature replica of the Latin American Tower. In looking at it, you wonder whether the person buried below the surface probably journeyed to Mexico City, was awestruck by the building, and asked to have one built on their grave. Also it was here that we saw the practice still observed by some of the inhabitants of the opening of the sarcophagus where the remains of the dead rest. The bones are brushed clean and then wrapped in an embroidered napkin, which is subsequently returned to the coffin as part of the cleaning ritual begun in the home and resumed at the cemetery.

In the back of the cemetery of *Hoctun*, blue and green tones contrast against the coffee-colored earth, framing flowers painted upon some of the gravestones. On others, you see religious images of the Virgin of Guadalupe or an angel with arms extended toward the heavens. Most striking are the tomb decorations of tiny Mayan dwellings with rounded white walls, coffee-colored palm roofs, and doors painted light blue. Against the white wall in the back, contrasting with the blue intensity of the firmament and green of the palms, are tombs of little children equally painted of light blue, green and white.

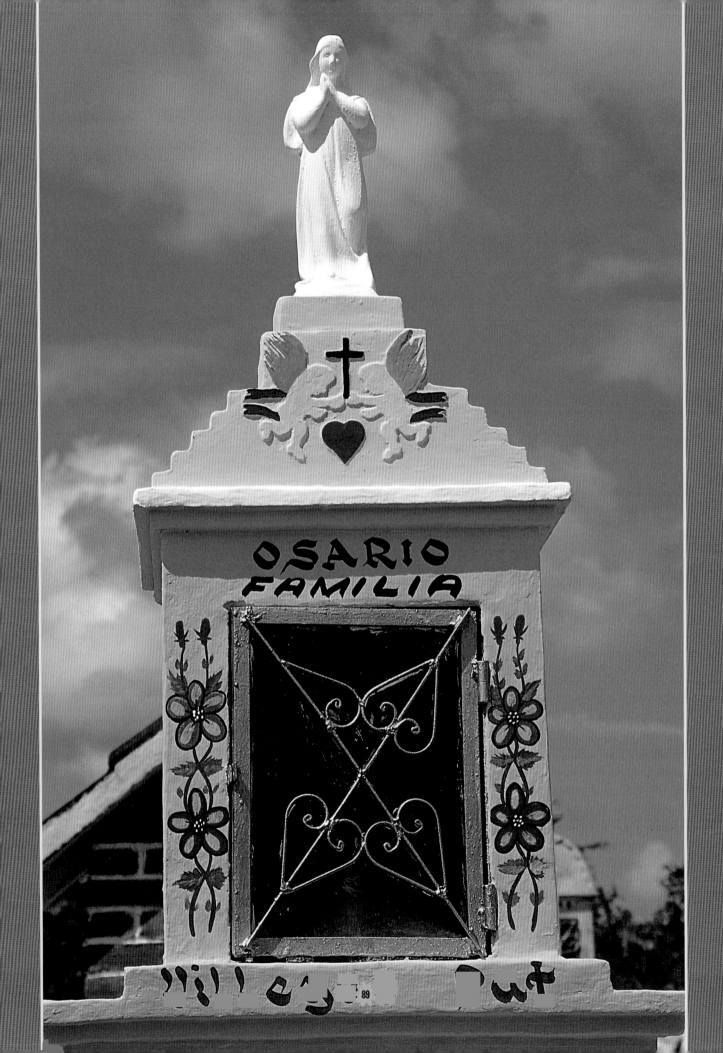

OSARIO
FAMILIA

89

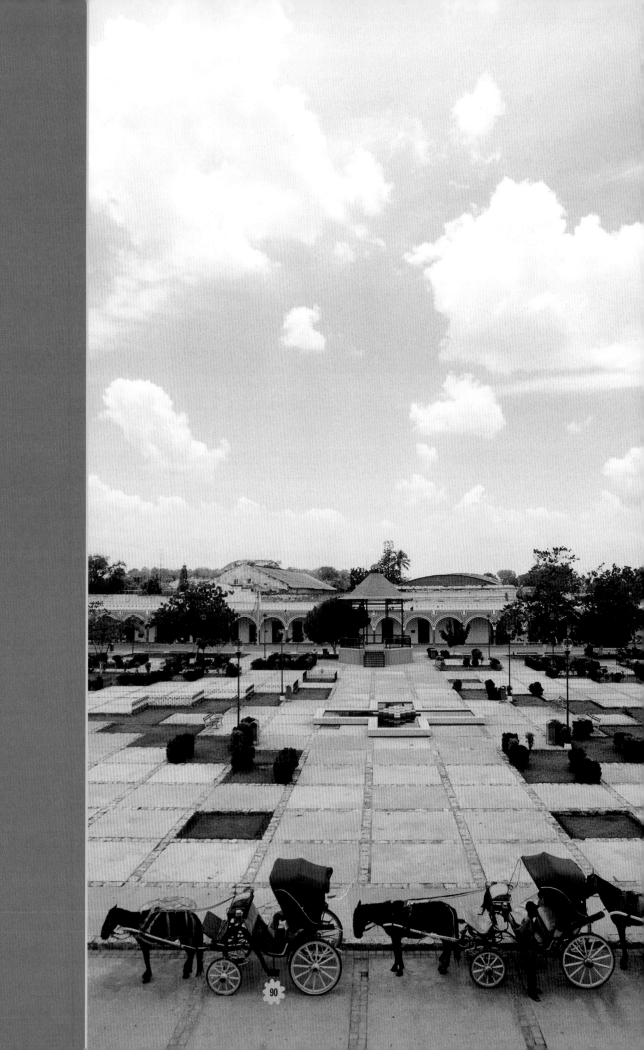

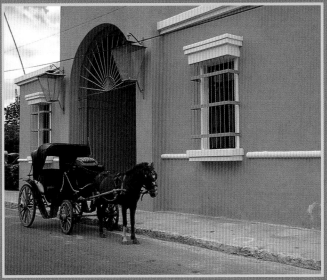

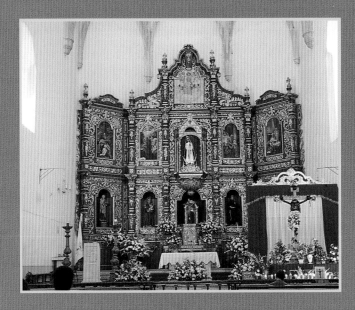

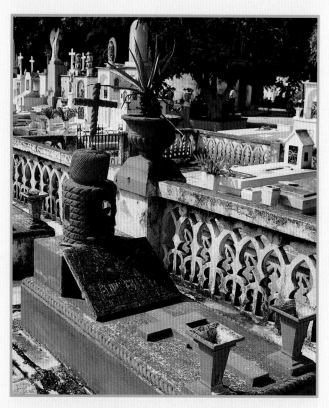

At the General Cemetery of Merida, the activity on the first and second of November is intense. Many of the graves count on three levels: The lower part, in the earth, is the place of rest. After some years, the remains are moved to the second level, in a kind of urn, usually with special designs; and at the third level, you place religious images of devotion. Coming upon another grave, one can discern from the décor the longing of the one resting below small chapels, pyramids or little round houses; the later, similar to the house with a straw and palm roof that was the dwelling in someone's lifetime, and where they hoped their soul would reside.

At the General Cemetery of Merida there is a section dedicated to those who died as a result of health complications contracted in their work with the henequen. As works of art stand funeral monuments which include tombs of marble dating to the end of the Nineteenth and beginning of the Twentieth Centuries, with figures of beautifully-carved angels that inspire deep emotion by the beauty of their features as they embrace crosses or lie sorrowfully across the graves. There are others where the bright colors vibrate creating a harmony of shades that compete with the flowers that patiently, almost with devotion, family members place upon the graves, as somebody recites and strings the beads of a rosary.

There is a part of this cemetery that could well be called Avenue of the Children. The small graves painted in pastel tones of pink, yellow, light blue, hunter green and lime green are made in three levels. They are crowned by crucifixes and small angels. Some of them also have the small Mayan house, their walls painted in rose tones, with the roof of a soft yellow color. In contrast, the adult graves stand out by their strong colors under the brilliant sun.

Death eliminates social classes and in the General Cemetery of Merida the different shapes of the graves and mausoleums narrate silent histories of the people who through politics and political struggle achieved notable changes in the lives of their citizens, as in the case of the former Governor of Yucatan, Felipe Carrillo Puerto, who was executed on January 3, 1924. In front, crossing a small avenue, a monument lies under a thick tree shading the last dwelling, with the remains

devoción del fallecido. En otras tumbas, por el decorado, se puede imaginar los anhelos de quien descansa bajo pequeñas capillas, pirámides o casitas redondas, estas últimas similares a las casas de paja, techadas con ramas de guano, tal como las que posiblemente moraban en vida y donde ¿esperaban que su alma residiera?

En el Cementerio General de la capital yucateca hay una sección dedicada a aquellos que murieron por complicaciones en su salud, debido al trabajo que realizaban con el henequén. Sobresalen, como obras de arte, los monumentos funerarios de mármol con fechas de fines del siglo XIX y principios del XX, con figuras de ángeles hermosos que inspiran emoción por la belleza de sus facciones, abrazando cruces o tristemente recostados sobre las tumbas. Hay otras donde los colores alegres vibran creando una armonía de tonalidades que compiten con los de las flores que pacientemente, casi con unción, van depositando sobre las tumbas las manos amorosas de los familiares, en tanto que alguien desgrana las cuentas de un rosario.

Hay una parte de este cementerio, que bien podría llamársela la Avenida de los Niños. Las pequeñas tumbas pintadas en tonos pasteles, en los que sobresalen los lilas,

amarillos, rosas, celestes, verde agua y verde limón son de tres niveles y están coronadas por crucifijos y ángeles pequeños. Algunas de ellas también tienen la casita maya, pintadas sus paredes en tono rosa, con el techo de color amarillo suave. En cambio, las tumbas de los adultos destacan por los tonos fuertes bajo el sol brillante.

La muerte elimina las clases sociales y en el panteón de Mérida las diferentes formas de tumbas y mausoleos conviven narrando en silencio historias de personajes, que a través de la política y sus luchas sociales lograron cambios notables en las vidas de sus conciudadanos, como es el caso del que fuera Gobernador de Yucatán, Felipe Carrillo Puerto, quien fue ejecutado el 3 de enero de 1924. Al frente, cruzando una pequeña avenida, bajo un árbol frondoso que da sombra a su última morada, descansan los restos de la historiadora y periodista norteamericana Alma Reed, quien pidió ser sepultada en Yucatán, la tierra que fue "Santuario de sus Recuerdos".

El recorrer los caminos de Yucatán buscando el significado de la vida a través de la muerte, nos llevó a muchos hogares donde tuvimos el privilegio de ser bien recibidos pudiendo observar que entre sus habitantes la tradición de *Hanal Pixán* contribuye a mantener los lazos de los vivos con los muertos. Ese sentimiento de cordialidad tan especial que ofrecen a sus conciudadanos fue extendido también a nosotros, haciéndonos sentir bien recibidos. Familias humildes en recursos económicos, pero ricas en su sentimiento de solidaridad nos demostraron su hospitalidad, compartiendo sus creencias y en ese día tan especial invitándonos a la mesa de su ofrenda, tal es el caso de la familia Dzul Keb de Tixkokob.

La muerte conlleva un sentimiento de dolor y pérdida para quienes no conocemos el objetivo de nuestro paso por el plano terrenal; en cambio, para los mayas la muerte es trascendencia, transformación y resurrección. Es una creencia que inspira y alivia el temor que sentimos ante ese misterio tan grande. Quizás para poderla enfrentar, como ellos, debamos comenzar por entender la vida en todos sus aspectos, sobre todo ser conscientes de nuestra misión, para así poder comprender que la muerte es el camino que nos conduce a la luz y al conocimiento verdadero.

of the North American Journalist Alma Reed, who requested to be buried in the land that was the "sanctuary of her memories."

Traveling through the Yucatan paths, probing the meaning of life through death, led us into many homes where we had the privilege of being received and could observe that the tradition of *Hanal Pixan* continues to maintain the ties among the living with their dead. That special sense of cordiality exchanged among the local citizens was extended to us, making us feel welcome. Families humble in economic resources, but rich in a sense of solidarity, offered us hospitality and graciously shared their beliefs, and on that special day, invited us to their table of offerings. Such is the case of the family Dzul Keb de Tixkokob.

Death imparts a feeling of pain and loss for those who do not know the purpose of their path on this earthly plane. In contrast, for the Mayans, death is transcendence, transformation and resurrection. It is a belief that inspires and enlivens the terror we feel before the great mystery of death. Perhaps, to be able to meet it as they do, we should begin by understanding life in all its aspects. Above all, we should be conscious of our mission and in this way come to see death as the path that leads to life and true awareness.

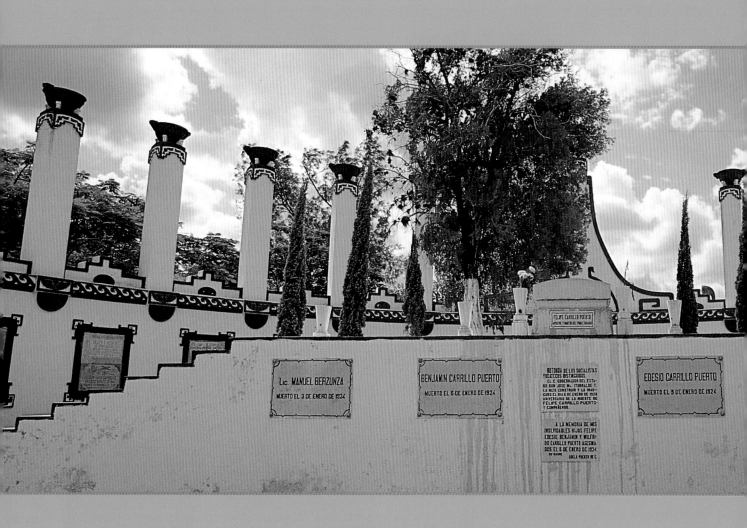

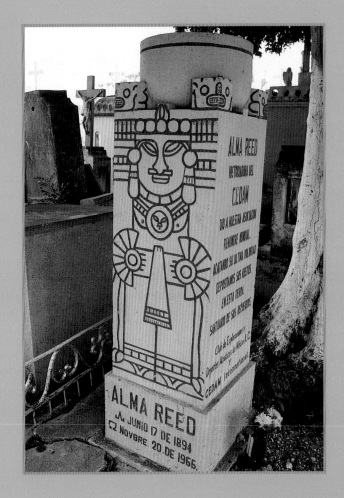

Mucbil pollo

Si el hombre fue hecho del maíz: la mujer es la tierra.
Amarilla la esencia y las manos marrones
y el alma azul, azul como el jardín de las estrellas.
Las manos en la masa con todo el fuego dentro
y *Bacab* del sur y del norte complacido, oliendo el *pib*
que cuece con sabor a volcán.
Humea el gusto por las aves, humean los revuelos
y los tamales sudan su sapidez entre las brasas.
El achiote, las hojas de plátano, la espiritualidad de los ritos
el canto de los pájaros y los consejos ancestrales...
Todo es compartido con la gran familia, lo cercano, lo sabio,
lo perdurable, lo recóndito... lo eterno.
Es la comunidad fundida con el alma, siempre el alma
sobre el altar yucateco. Todo es un canto:
la música en las manos, el torteo, las palmas, el aire,
el movimiento del cuerpo, la gracia de los gestos,
el profundo mirar hacia dentro... hacia los fondos de la tierra.
Es el mixtamal y las especias: que no falte ninguna
que no se vaya el gusto del orégano, de la pimienta,
el ajo, la cebolla, el tomate o la ramita de epazote.
Que se mezcle la masa con el caldo
el beso con la saliva de la idea, la manteca, el aceite
el k'ol de la química en abrazo o la comunicación
del cosmos con los seres humanos.
La mezcla de sabores que hacen del alimento: ¡esencia!
El olor, la textura, las aromas...

> Entre hojas de guayaba
> late mi corazón;
> las piedras están rojas
> el fuego es sol.
> La tierra se traga el humo
> la carne cuece,
> has de saber hacerlo
> si no... no creces.
> Y es el conocimiento
> lo que merece.

<div align="center">

Julie Sopetrán
(Poetisa española)

</div>

Mucbil Chicken

If man was made from corn: the woman was from earth.
Yellow is the essence and the hands maroon
and the soul is blue, blue like the garden of the stars.
The hands in the dough with all the fire inside
satisfied *Bacab* of the south and north, smell the *pib*
that boils with the flavor of a volcano.
Smoked flavor for the poultry, the flurry of activities
and the *tamales* excreting flavor among the coals.
The annatto seed, the plaintain leaves, the spirituality
of the rites
the song of the birds and the ancestral advice…
Everything is shared with the extended family, the
closeness, the wisdom
the enduring, the remote... eternity.
It is the community melted with the soul, always the soul
on the *yucateco* altar. Everything is a song:
the music in the hands patting *tortillas*, the palms, the air,
the movement of the body, the grace of the gestures,
the profound inward gaze… to the depths of the earth.
It is the corn dough and the spices: not one is forgotten
do not pass the delight of the oregano, the pepper,
the garlic, the onion, the tomato, or a sprig of *epazote*.
Mix the dough with the soup
a kiss with a salivating idea, the lard, the oil
the *k'ol* of the chemistry in a hug, or a cosmic
communication with human beings.
The mixture of flavors that make up the food: essence!
The smell, the texture, the aroma…

> Between guava leaves
> beats my heart;
> the stones are red
> the fire is sun.
> The earth swallows the smoke
> the meat boils,
> you must know how to make it
> If not … you do not grow.
> And it is the knowledge
> That you deserve.

<div align="center">

Julie Sopetran
(Spanish Poet)

</div>

 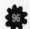

Receta del Muebil pollo o pib

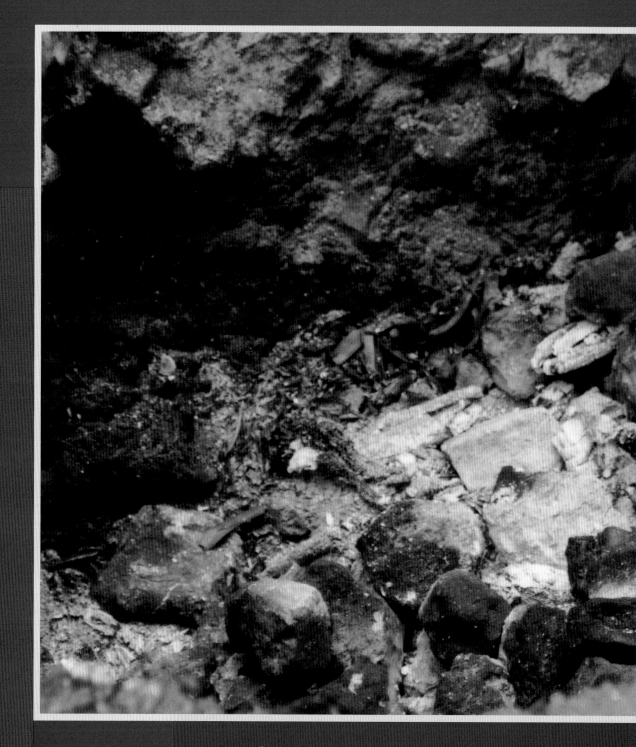

Cocido en las entrañas de la Madre Tierra

"Según el libro sagrado del *Popol Vuh,* el hombre maya fue hecho de maíz. Surgió de la amarilla fecundidad de la mazorca, sostenida por la mano del *Bacab* del sur, ante la mirada de las estrellas que enjoyaban la noche en la mano blanca del *Bacab* del norte.

Mucbil Chicken or Pib Recipe

Cooked in the womb of Mother Earth

"According to the sacred Mayan book of the *Popol Vuh*, Mayan man was created out of corn. Rising from the yellow lushness of the *mazorca*, he is sustained by the hand of *Bacab* of the South, in the presence of the stars adorning the night of the white hand of *Bacab* of the North.

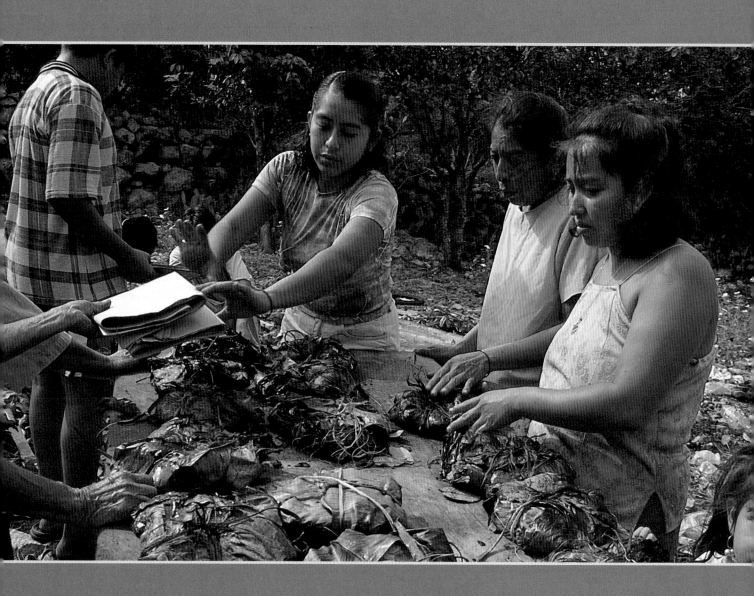

l occidente, tumba del sol y cuna de los vientos malos, simboliza a la guerra, a los animales de la noche, al hambre y a la muerte su *Bacab* es negro. Rojo es el *Bacab* de oriente, de donde vienen lluvias olorosas para las grandes cosechas que dan vida al hombre y en él a las ciencias y a las artes. Así pintó al Mayab eterno Fernando Castro Pacheco en 1971" - Información recogida del Salón de Historia del Palacio de Gobierno de Mérida. En ella se encuentra la raíz del significado del maíz en la vida de las comunidades mayas.

"Que hermoso simbolismo: imaginar el tamal hecho de masa de maíz, con su carne de pollo o de cerdo, con el achiote y envuelto en hojas de plátano y cocido en un hoyo. La Madre Tierra cuece esa sustancia, esa esencia del hombre que se transforma en su alimento. Por eso el *mucbil pollo* se convierte también en un alimento de alma. Ese *pib*, ese tamal, viene desde las entrañas de la madre tierra para darle al hombre la oportunidad de alimentar su cuerpo y su alma", así define el antropólogo Miguel Ángel Vergara la esencia de este platillo regional, centro de las actividades de oración y convivencia en la mesa del altar yucateco.

Es común escuchar la referencia a la 'época de los *pibes*', que no es otra cosa que la convivencia de la comida compartida con las almas y los familiares vivos durante *Hanal Pixán* o Día de Muertos, y la preparación del *mucbil pollo* es una actividad familiar que se realiza en conjunto, de allí su importancia en la unidad que se establece entre miembros de la familia y también con sus vecinos.

La labor se inicia días antes desgranando no sólo el maíz, sino también desenvainando el frijol *espelón*, actividad en la que participan grandes y chicos. Es una oportunidad que seguramente los adultos no dejan pasar para compartir con los niños, no sólo la forma de preparar el *pib*, sino también los recuerdos de tiempos pasados que giran alrededor de *Hanal Pixán*, otra forma de mantener la tradición a través de la comunicación oral.

El primero de noviembre, antes de que el sol salga las señoras se dirigen al mercado a comprar los ingredientes, si es que no lo han hecho con la debida anticipación, ya que es importante que los *pibes* estén listos alrededor de la una de la tarde. También, temprano, se lleva el *nixtamal* para

he West, 'Grave of the Sun' and 'Crib of Bad Winds,' symbolizes war, animals of the night, hunger and death. Their *Bacab* is black. The *Bacab* of the East is red; out of which surges the fragrant rains of the great harvests that give life to man, and through him, to science and art. In this way, Fernando Castro Pacheco painted the eternal Mayan in 1971."

This information was gathered from the Records Registry at the Merida Government Hall. Here, the origin of the meaning of corn in the life of the Mayan communities is described.

Anthropologist Miguel Angel Vergara defines the essence of this regional plate centerpiece of veneration and conviviality on the table of the altar. "What beautiful symbolism: imagine the *tamal* made from the dough of corn, with its meat of chicken or pork; with the *achiote* and wrapping of banana leaves cooked in a fire pit. The substance, baked by Mother Earth is that essence of man transformed into its food. For that reason, the *mucbil* chicken is also transformed into food for the soul; that *pib*, that *tamal*, comes from the womb of Mother Earth to give man the opportunity to nourish his body and soul."

One commonly hears reference made to the "season of the *pibes*." This is none other than the allusion to the sharing of food with the souls of the deceased and living relatives during *Hanal Pixan*, or Day of the Dead. It also refers to the preparation of *mucbil* chicken, a family activity, whose importance lies in that it is carried out together, establishing unity among family and neighbors.

The labor commences days before the holiday. The corn must be taken off the cob. The *espelon* bean must be removed from the pod, an activity in which young and old participate. *Hanal Pixan* is an occasion to share with the young that the grownups will not pass up easily, particularly the way of preparing the *pib* while sharing long-ago memories of past times. This oral communication is a way of maintaining tradition.

Before the sun rises on the first of November, women head to the market to purchase the necessary last minute ingredients. It is critical that the *pibs* be ready at about one o'clock in the afternoon. Also early on, they take the *nixtamal* to be ground up, and when it is time for it to be

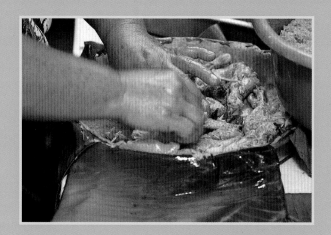

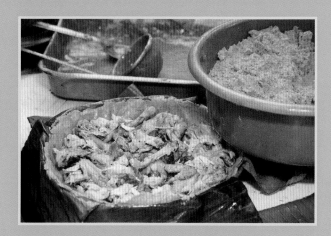

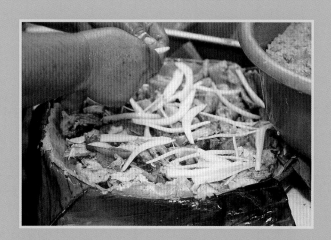

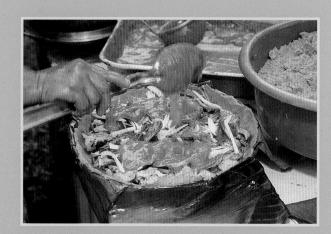

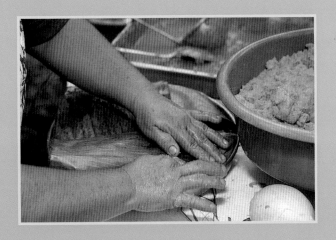

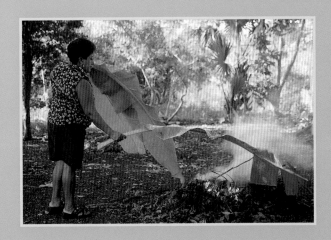

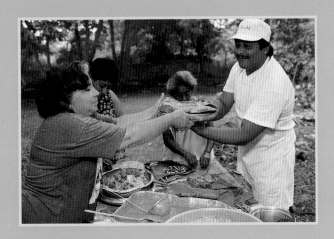

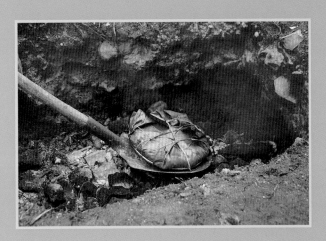

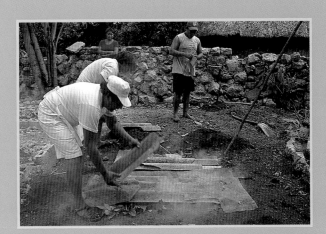

que lo muelan y, a la hora de cocinar, las mujeres mayores que conocen cómo se prepara el kol, la masa y la forma de tortear, son las que dirigen la preparación del *mucbil pollo*.

Los pollos se cuecen con orégano, ajo, pimienta, una ramita de epazote y cebolla, para que salga un caldo concentrado. Después se sacan todas las piezas y es en el caldo que está hirviendo en el que se va echando la masa del maíz desleída para que tome consistencia. A continuación se le agrega el achiote de árbol, previamente condimentado con manteca y aceite, por partes iguales, para que los *pibes* salgan suaves. Esto es lo que se llama el kol, uno de los ingredientes claves en la condimentación de los *mucbil pollos*.

Mientras las señoras lo preparan, en una mesa varias personas limpian la hoja de plátano con una tela, después de haberla tostado al fuego. Mientras algunos amasan la masa y la van torteando, otros rellenan el molde con la carne de pollo, cerdo o simplemente *espelón*, le agregan rajitas de tomate, cebolla, hojas de epazote cubriéndolo con el líquido espeso del *k'ol*. A continuación se tortea la tapa con la misma masa, se coloca sobre el pastel, sellándolo; se envuelve con las hojas de plátano, se amarra y pone en una base sólida para que no de trabajo cuando se mete en el hoyo o cuando se saca. En muchas comunidades el *mubil pollo* tiene la característica de ser cuadrado para que cada una de las aristas vean al sur, norte, este y oeste.

Otra comida que se prepara es el *chachak-wah* que es un tamal horneado, preparado con los mismos condimentos que lleva el *mucbil pollo*, lo único que varía es que la masa es un poco más delgada.

Los hombres y niños recogen con anticipación la leña, al igual que las piedras de tamaño adecuado, para poderlas colocar encima de la leña encendida. Son los adultos los encargados de escoger un lugar alto en el patio de la casa para hacer el hueco. Es una labor que demanda que sean los hombres quienes la realicen, por tratarse de un trabajo arduo.

Se enciende el fuego en el hoyo y una vez que la leña se ha consumido y las piedras están al rojo vivo, se depositan uno a uno los *pibes*. En muchos pueblos el hoyo se vuelve comunitario, pues si hay un vecino que quiere poner a cocer sus *pibes* junto con los de la persona que hizo el hueco se lo permiten con mucho agrado, colocando eso sí una marca en los suyo, para que no se confundan.

cooked, the older women who know how to prepare *k'ol*, the dough and the tortillas, direct the preparation of *mucbil* chicken.

The chicken is boiled with oregano, garlic, pepper, a branch of *epazote* and onion until you get a concentrated broth. Take out all the pieces, for it is in the boiling broth that one adds the corn dough, diluting it so it gathers consistency. Subsequently, the *achiote de arbol*, pre-seasoned with lard and oil in equal parts is added so the pieces come out soft. This is what is called *k'ol*, one of the key ingredients in the seasoning of *mucbil* chicken.

While the *k'ol* is prepared, others clean banana leaves with a piece of cloth after they have been toasted in the fire. Some knead the dough and others make tortillas, still others fill a mold with chicken, pork, or simply with *espelon*. They add small slices of tomato, onion and *epazote* leaves covered with thick *k'ol* liquid. Then the same dough is used to cover it. The filled mold is wrapped with banana leaves and tied, then placed on a solid base so as not to become a problem placing it in or taking it out of the fire pit. In many communities the *mucbil* chicken is typically shaped in the form of a square, each corner pointing South, North, East, and West.

Another food that is prepared is the *chachak-wah*, a baked tamale condimented with the same spices required in the *mucbil* chicken. The only variation is that the dough is a bit thinner.

With great eagerness the men and children gather fire wood and stones of proper size for arranging on top of the lighted wood. The adults are in charge of choosing a high place in the house patio to make the pit. This is a task that obliges the men to carry it out, as it involves heavy physical toil.

The flame is started in the fire pit. Once the wood has been consumed and the stones are flaming red, the *pibs* are deposited one by one. In many towns, the fire pit becomes communal. If there is a neighbor who wants to cook their *pibs* along with the person who made the ditch, they are permitted to do so with great pleasure, only all parties are certain to mark them appropriately so as not to confuse them with the others.

Once the *pibs* have been set on the stones, young guava leaves are arranged over them. The pit is then

Una vez puestos los *pibes* sobre las piedras, se acomodan hojas de guayaba sobre ellos, se tapa el hueco con una lámina y unos costales hechos de henequén llamados también pitas y se cubre con tierra.

Hay que tener mucho cuidado, de ahí la importancia del conocimiento tradicional de no permitir que se salga el humo, que no exista fuga de calor, pues de lo contrario no se cuecen bien. Se comenta que a quien le falla el cocimiento del *mucbil pollo* le dicen *sis ka*, que quiere decir manos frías. Algo que parece muy sencillo tiene sus particularidades y la gente debe saber cómo hacerlo, por eso son siempre los mayores los que están a cargo de esta labor. "A esto le llamamos tradición, cuando un grupo humano le va enseñando a las nuevas generaciones cómo hacer las cosas", comenta Amilcar Ceh Cih, en dónde tuvimos el privilegio de ver de comienzo a fin la preparación de los *pibes*.

Aproximadamente dos horas después de haber enterrado los *mucbil pollos* se retira la tierra, los costales, las láminas, sacando los *pibes* con mucho cuidado para no quemarse, porque debido al calor que despiden las piedras al rojo vivo, el hoyo alcanza temperaturas muy altas.

Los primeros *pibes* se colocan en el altar. Toda la familia ora unida y a continuación disfruta de este guiso delicioso, acompañado de bebidas como chocolate, atole nuevo, pozole, *saka'* (agua blanca), hecha de maíz o se sirve el balché.

covered with a shield and hefty henequen sacks known as *pitas*, and finally covered with dirt.

One must carefully mind the traditional knowledge and not allow the smoke to escape or the heat to flee; otherwise, they will not cook completely. It is said that whoever lacks the knowledge of *mucbil* chicken is called *sis ka*, which means cold hands. A thing that appears very simple has its particularities, and people should know how to do it. That is why the grownups are always the ones in charge of the task. "To this we call tradition, when a group goes on teaching new generations how to do things," comments Amilcar Ceh Cih, who gave us the privilege of seeing the preparation of *pibs* from beginning to end.

Approximately two hours after burying the *mucbil* chicken the hefty henequen sacks and the shields are removed. The *pibs* are placed away with great care so not to burn oneself, since the heat of flaming red stones in a ditch can reach extremely high temperatures.

The first *pibs* are placed on an altar. The whole family recites a prayer and afterwards they enjoy this delicious dish, accompanied by drinks like chocolate, *atole nuevo, pozole, saka'* (white water) made of corn, or balche.

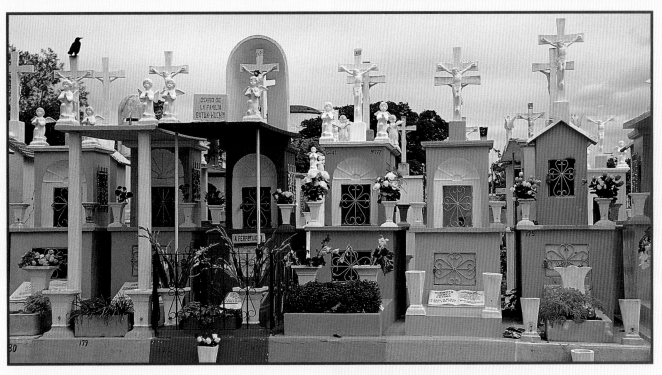

Xec
(Todo revuelto)

Ingredientes:

- Jícama
- Naranja dulce (china)
- Mandarina
- Jugo de limón
- Sal
- Chile
- Cilantro

Preparación:

Se corta en pedazos pequeños la jícama y se ponen en el jugo de la naranja dulce que se ha mezclado con el de la mandarina y el jugo de limón. Se le agrega sal, chile en polvo al gusto y cilantro picado, poniéndole al final un poquito de azúcar.

El *Xec* es tradicional durante el convivio de familiares y amigos que comparten el *mucbil pollo*. Esta ensalada viene a ser el postre de la comida de *Hanal Pixán*.

Es de anotar que la jícama que se produce durante esta temporada es muy dulce, como razón se menciona tanto la lluvia como la bonanza del clima de la zona de Maxcanú, donde se cosecha.

El plantío de la jícama conlleva dos procesos que dura un año en total: primero se le siembra para que salga la planta con la vaina, dentro de la cual se encuentra la semilla. Este proceso tarda seis meses en darse. Luego, cuando comienza a caer la lluvia, en junio, se planta la semilla y se cosecha la jícama a partir de octubre.

Xec
(Everything Mixed Up)

Ingredients:

- Jicama
- Sweet Orange (China)
- Mandarin
- Lemon Juice
- Salt
- Chili Powder
- Cilantro

Preparation:

The jicama is cut into small pieces and the sweet orange juice added, which has been mixed with the mandarin and lemon juice. You add salt, chili powder to taste, and chopped cilantro, putting in a little bit of sugar at the end.

The *Xec* is traditional during the friendly socializing of families and friends who share the *mucbil* chicken. This salad becomes the dessert of the *Hanal Pixan* meal.

It should be noted that the jicama produced during this season is very sweet. It is said that this is due to the rainfall and generally favorable climate around the region of Maxcanu, where it is harvested.

The planting of the jicama is divided into two processes that take a year. First, it is placed in the ground so the plant may emerge with the vine, where you find the seed. This process alone lasts six months. Later, in June, when the rain starts falling, the seed is planted. Finally, at the beginning of October, the jicama is harvested.

PÁGINA 31, SUPERIOR: Salón en el Palacio de Gobierno, muestran los murales pintados por Fernando Castro Pacheco.

PÁGINA 31, INFERIOR: Monumento a la Patria, obra del colombiano Rómulo Rozo.

PÁGINA 33: Jóvenes muestran orgullosas sus "ternos," traje tradicional de la mujer yucateca.

PÁGINA 34: Muestra de los tallados en los edificios de Uxmal.

PÁGINA 35: Templo del Adivino, Uxmal.

PÁGINA 37: Zona arqueológica de Dzibilchaltun.

PÁGINA 38: El Chac Mool. Chichén Itzá.

PÁGINA 41, SUPERIOR: El Observatorio. Chichén Itzá.

PÁGINA 41, CENTRO: Pirámide de Kukulcán. Chichén Itzá.

PÁGINA 41, INFERIOR: Pared con cráneos en relieve. Chichén Itzá.

PÁGINA 42: Vivienda maya. Maxcanú.

PÁGINA 43: Sembrío del agave verde, que proporciona la materia prima del henequén.

PÁGINA 44: Entrada de uno de los cientos de cenotes que se encuentran en la Península de Yucatán.

PÁGINA 47: Zona arqueológica de Chichén Itzá.

PÁGINA 48: Vivienta maya. Santa Elena.

PÁGINA 49: Manuela Amaya compra las flores para su altar, en el mercado de Maxcanú.

PÁGINAS 51, 53 Y 59: Variedad de dulces de temporada en el mercado Lucas de Gálvez, de Mérida.

PÁGINAS 54 Y 55: Venta de frutas y yuca confitadas, velas de diferentes colores y flores en el mercado Lucas de Gálvez de Mérida.

PÁGINA 56: Lourdes Ruiz y Teófila Vega preparan la masa para el *mucbil* pollo o *pib*.

PÁGINA 57: Pinturas a la entrada del Parador Turístico Ox-kin-tok, de Amílcar Ceh Cih.

PÁGINAS 60 Y 63: Danza y reprepresentación de La Vaquería por parte de los miembros del Laboratorio de Teatro Campesino e Indígena X'océn.

PÁGINA 65: Estilo de altar de la celebración de Hanal Pixán.

PÁGINA 66: Pintura en uno de los salones del Centro de Investigación Maya Haltun Há, en Nolo.

PAGE 31, TOP: One of the rooms of the Government Palace, where murals painted by Fernando Castro Pacheco can be seen.

PAGE 31, BOTTOM: Monument to the Country, work done by Romulo Rozo, a Colombian artist.

PAGE 33: Young ladies proudly wearing their traditional dress.

PAGE 34: Archaeological zone of Uxmal.

PAGE 35: The Magician Temple. Uxmal.

PAGE 37: Archaeological zone of Dzibilchaltun.

PAGE 38: The Chac Mool. Chichen Itza.

PAGE 41, TOP: The Observatory. Chichen Itza.

PAGE 41, CENTER: Pyramid of Kukulcan. Chichen Itza.

PAGE 41, BOTTOM: Skulls on a wall. Chichen Itza.

PAGE 42: Mayan house. Maxcanu.

PAGE 43: Green agave plants of which the henequen fiber comes from.

PAGE 44: Entry of one of the hundreds of cenotes that are found in the Yucatan Peninsula.

PAGE 47: Archaeological zone of Chichen Itza.

PAGE 48: Mayan house. Santa Elena.

PAGE 49: Manuela Amaya buys flowers for her altar, Maxcanu market.

PAGES 51, 53 & 59: Variety of sweets in the Lucas de Galvez market in Merida.

PAGES 54 & 55: Selling fruits, candles of different colors and flowers in the Lucas de Galvez market in Merida.

PAGE 56: Lourdes Ruiz and Teofila Vega preparing the dough for the *mucbil* chicken or *pib*.

PAGE 57: Paintings at the entrance of the Restaurant Ox-kin-tok, whose owner is Amilcan Ceh Cih.

PAGES 60 & 63: Dances and representation of "The Vaqueria" by the members of the Laboratory of Farmworkers and Indigenous Theater of X'ocen.

PAGE 65: Style of altar in the celebration of Hanal Pixan.

PAGE 66: Painted wall on one of the rooms of "Haltun Ha," a Center of Mayan Investigations.

PÁGINAS 68, 69 Y 71: Diferentes estilos de altares.

PÁGINA 73, SUPERIOR: Vendedora de vegetales en el mercado Lucas de Gálvez, Mérida.

PÁGINA 73, INFERIOR: Vendedora de flores en el mercado de Valladolid.

PÁGINAS 74, 77 Y 81: Altares elaborados para el concurso de altares en Mérida.

PÁGINA 79: Tumba con la cruz maya.

PÁGINA 80: Altar en honor de Felipe Carrillo Puerto, elaborado por los alumnos de la Preparatoria que lleva su nombre.

PÁGINA 82: Casita maya, estilo de tumba en Hoctún.

PÁGINA 83: Anacleto Coba Moo, uno de los artistas que pinta diseños especiales en las tumbas del cementerio de Hoctún.

PÁGINAS 84 Y 85: Diseños especiales en las tumbas de Hoctún.

PÁGINA 86: Estatuas de mármol sobre las tumbas del Cementerio General de Mérida.

PÁGINA 88: Eddie Godínez pinta la imagen de la Virgen de Guadalupe en una de las tumbas del cementerio de Hoctún.

PÁGINA 89: Tumba en Hoctún.

PÁGINAS 90 Y 91: Imágenes de la ciudad de Izamal.

PÁGINA 92: Sección del Cementerio General de Mérida dedicado a las personas que murieron por complicaciones pulmonares a consecuencia de su trabajo con la fibra del henequén.

PÁGINA 93: Crucifijo sobre una tumba en el Cementerio General de Mérida.

PÁGINA 94: Mausuleo del Partido Socialista en el que se encuentra la tumba del que fuera Gobernador de Yucatán, Felipe Carrillo Puerto.

PÁGINA 95: Tumba donde descansan los restos de la periodista norteamericana Alma Reed.

PÁGINA 97: Doña Wilma Vega cubre el *mucbil* pollo, con una tapa la misma masa de maíz condimentada.

PÁGINAS 98 Y 99: El *mucbil* pollo se cuece en las entrañas de la Madre Tierra.

PÁGINA 100: Seleccionando los *mucbil* pollos después de cocinarlos en un hueco en la tierra.

PAGES 68, 69 & 71: Different styles of altars.

PAGE 73, TOP: Vendor in the Lucas de Galvez market in Merida.

PAGE 73, BOTTOM: Flower vendor in the market of Valladolid.

PAGES 74, 77 & 81: Altars elaborated for the contest in the city of Merida.

PAGE 79: Tomb with the Mayan cross.

PAGE 80: Altar in honor of Felipe Carrillo Puerto, elaborated by the students of the Preparatory School.

PAGE 82: Small Mayan house. Style of tomb in the cemetery of Hoctun.

PAGE 83: Anacleto Coba Moo, one of the artists that paint special designs on the tombs in the cemetery of Hoctun.

PAGES 84 & 85: Special designs in the tombs of Hoctun.

PAGE 86: Marble statues on the tombs of the cemetery of Merida.

PAGE 88: Eddie Godinez paints the image of Our Lady of Guadalupe in one of the tombs in the cemetery of Hoctun.

PAGE 89: Tomb in Hoctun.

PAGES 90 & 91: Images of the city of Izamal.

PAGE 92: Section in the cemetery of Merida dedicated to the persons who died of lung illness due to the work they did with the henequen fiber.

PAGE 93: Crucifix on a tomb in the cemetery of Merida.

PAGE 94: Mausoleum of the Socialist Party, where the tomb of Felipe Carrillo Puerto, late governor of Yucatan is located

PAGE 95: Tomb of the North American journalist Alma Reed.

PAGE 97: Wilma Vega covers with the dough a *mucbil* chicken.

PAGES 98 & 99: *Mucbil* chicken cooked inside the hearth.

PAGE 100: Selecting the *mucbil* chicken after it's been cooked.

 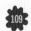

PÁGINAS 102 Y 103: A través de esta secuencia fotográfica se observan los diferentes pasos en la preparación del mucbil pollo, en la cual participan todos los miembros de la familia de Amílcar Ceh Cih, de Oxkintok.

PÁGINA 105: Avenida de los Angelitos en el Cementerio General de Mérida.

PÁGINA 106: Jícamas resplandecen después de ser lavadas, en Maxacanú.

PAGES 102 & 103: Through this series of photographs we can observe the different steps in the preparation of the *mucbil* chicken, in which the whole family of Amilcar Ceh Cih participates.

PAGE 105: Avenue of the Little Angels in the cemetery of Merida.

PAGE 106: Jicamas ready to be used in the preparation of the Xec.

MEXICO